日常花事

Flower Arrangement

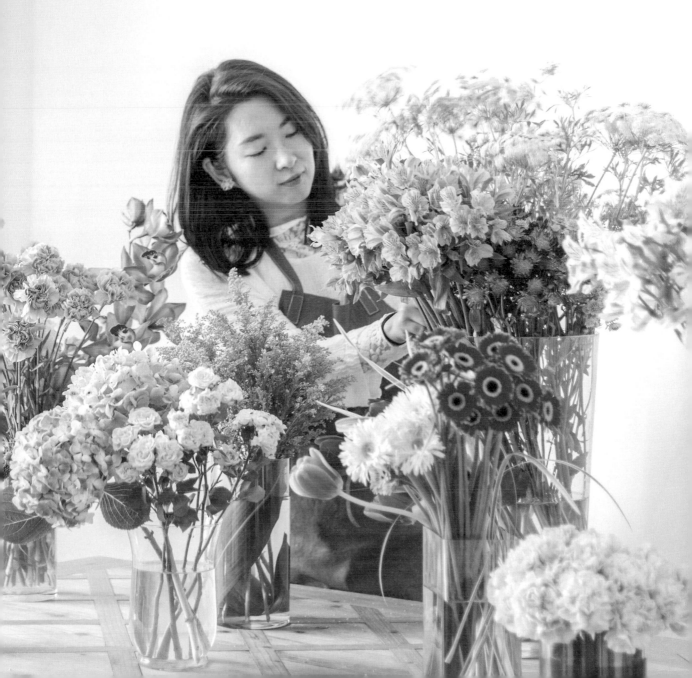

聽聞 Queena 即將出版她的第一本花藝書了。

恭喜她，希望很多人能從這本《日常花事》中得到靈感與樂趣。

最後，再次祝福 Queena ！

日本著名華道家　正門磨理夫

用植物轉換空間能量，
生活中的自然美學

乍聞楨媛出書的計畫，真心為她感到欣喜，然而談到楨媛的花事之路，那還得先會會她那資深的花道老師媽媽，劉惠子女士，對於花草姿態、配色架構敏感度極高的王媽媽絕對是領著楨媛進入花草世界的啟蒙老師，讓楨媛打自娘胎就對植物有著細膩的感知，加上她後天多年來自東洋、歐美的習花經歷，多樣的形式架構，藉著這次整合歸納成日常花事的美學傳遞進入生活層面，讓花藝不再遙遠。

都說人如其作，楨媛人、形時而似花，平時隨風飄逸任生姿，順勢而為，卻也在自在裡顯韌性，讓她在面對各種大大小小的植物裝置創作的挑戰上，總能很快投入創作狀態，近幾年，在我所經營的空間中，一直盼著跨領域的激盪，四年前的一個機緣，我與楨媛聊到，如果將空間想像成一個大的器皿，那植物們將會是怎麼樣的展現呢？就這樣，我和楨媛完成了在我空間裡第一件較大型的植物裝置後，接續著又在不同的空間裡共同創作花藝雕塑

裝置，360 度的創作視角，讓我強烈地感受到植物轉換空間能量的本事，還帶著強大的愛的治癒力量。

花草們自帶天然芬芳、然而色彩的配置、花草植物間的架構美學，還真是多虧有楨媛佈局，花材到手，她總能第一時間直覺性地建構成型，偶而還能見她對著植物喃喃自語，多是對他們的讚美之詞；然而能有這番直覺性地自由鋪成，也全因紮實的東洋花道基礎而來。

這一次，楨媛毫不藏私地將花道的精髓深入淺出地拆解成多元的日常花事，循著步驟，人人都能在生活的各式花事中，找回那最初、最美的真心。賀喜楨媛的這一步，終於將多年來傳承自王媽媽對花草植物的愛與世界結緣了。

Mano 慢鏝空間創辦人　謝長玲

不起眼的花材，
也能成為生活裡的詩情畫意

第一次見到楨媛是在藝術空間的大型作品，作品中可享受大自然「生如夏花之絢爛，死如秋葉之靜美」，每每見到楨媛作品都令我感到療癒溫暖。

驚訝有個綠手指的楨媛，才知她從小生長在日本花道池坊氛圍的家庭，曾在紐約繁華的法、韓、美式花藝店擔任設計師，是集結中西各式流派薰陶的花藝師，有著屬於自己的自由鮮明風格。常見楨媛一早就去花市，一大把看似不起眼的花材，在她手上都鮮活了起來。花花草草的世界總是那麼迷人，進入王楨媛花藝世界，帶領人們走出日常的平庸，發現平凡生活裡的詩情畫意。

日子原本就應該是日常平常。所謂驚心，所謂驚艷，都比不上在平凡時光中的花開花落，藍天浮雲……須彌藏芥子，芥子納須彌。即便是一粒微塵，也可以縱情大千世界。每個人都有他心中必須要平衡的酸澀感，但你嚐盡了百般滋味，內心反而會變得柔軟，泛起淺淺的一抹微笑。

在這本書中，說的是如何在一樣的日常平常中，讓生活的滋潤風聲水起！不受限地自由創作，使用台灣得人獨厚的大然資源，手把手示範，讓你我都成為綠手指。可以把每一天，都過得平淡富足。也能夠將每一刻，都弄成刻骨銘心。無需用力，只要用心，就可以做一個在薄情世界中，深情活著的人。我在楨媛的書中看到了，希望你跟我一樣，閱讀後迫不及待想親手作把花束送給自己。

黃美玲

天姿雅生物科技有限公司執行長

花草能療癒人心，更使人歡心。插花在生活環境的氛圍有著無形的能量和有形的人文。如果能讓人人信手捻來，輕鬆平易地增添生活情趣，實在是件快樂的事。

孩子，恭喜了。希望此書能達成妳的希望，把愉悅幸福帶給大家。

作者母親 *劉惠子*

大自然始終是無條件的包容，
以及無分別的溫和傳遞

真要回想，打從有記憶開始，花木植草似乎就在我的生活周遭打轉、未曾有過消失的時候。

記得母親曾提過，當時懷著我而莫名熱衷女紅的她，在有天刺繡時發現了窗邊有朵含苞花朵從盆栽土裡直接伸出，是的喔～就是直接從土裡鑽了上來的那種戲劇性出場。幾日後，紅花盛綻，她直覺這是種性別明示。當日母親便開心與家人分享這事，並且認為自己近日如此用心在手藝上的功力，必定能夠感染給肚子裡的寶寶。

不知是否為心念的靈驗，自己果然從小就對手工藝有高度興趣，加上我的母親是花藝老師，又是教花又是學花的過程中，她從來都是無間斷將我這個小女兒帶在身邊。所以打自娃娃車時期，從不知爬行、到會鑽至桌底下用花藝鐵絲綁在每位阿姨腳踝，玩著你來我抓遊戲。我的日常，就在毫無自主選擇下，由花花綠綠圍繞著長大。長大後，也在母親的影響下「正式」進入了池坊花道的學習道路，由初階慢慢開始，然後師資，接著繼續在世界不同的角落進修。

但花藝之於我，始終是生活中的日常光景。因此在碩士畢業後，我並沒有想過投入花藝作為正職，而是在電腦動畫公司從事企畫編劇工作。在當時高壓的環境下，教授花藝與羊毛氈是我的解壓方式，藉由教學認識志同道合的朋友，共享盡情揮灑發想及氣力的沸騰感。直到發現腫瘤開刀前，我一直維持著如此的生活型態。

手術成功後，身體已無法負荷原本工作環境的我，開始思考下一階段的人生走向。當時我在家人建議下，前往了美國紐約花藝學院進修，並取得專業文憑。這段期間，除了環境本質提供的優異條件，與一群喜愛花藝的同學們長期相處、共同學習過程，也改變了我對花藝設計這件事的眼光。

學校課程之餘，我在花店實習，爾後留在店裡工作。一開始我在曼哈頓一家擁有許多高端客製訂單的法式花店工作，店裡經營者對我很是照顧，除了放手直接讓我參與設計之外，只要是想嘗試的都願意提供機會。加上店裡接單多元，不同來源的設計要求，令我深刻感受到花藝對於生活的調劑和增色。之後，我亦分別在自由奔放的美式花店，以及善於順應潮流的韓式花店中工作，學習各國在花藝上的不同見解。

能在喜歡的花店做事是件舒心實踐，即使冬天需要在零度氣溫下洗刷花瓶桶子搞得指膚皮開肉綻、或是清晨搬運過重花材回到沒有電梯的工作空間，抑或每日整理幾百朵帶刺玫瑰手上血跡斑斑，現在想來都是非常值得的經驗與回憶。

為了更進一步深入花藝帶來的能量，我開始了白天在花店工作，晚上學習園藝治療的作息。得空時，便至醫院參加園藝應用於不同群體或個案的輔助治療，其中範圍有老人、愛滋病人、復健者或是病童等。在紐約與花形影不離的日子，開闊了我深一層感知植物花藝對人類生活能有的正面影響。自然植草從來就蘊含實際的、對身心靈的滋養能力，溫暖包容身邊有需要的人。

回到台灣後，母親便邀約我與她同去馬來西亞進行她每年必有的公益服務行程。因緣際會下，我答應了對方教學單位的花藝設計課程邀請。當時想法很單純，只是想在能力所及的範圍中，將「花在日常」的觀念帶給大家，認知自然中植草花木的無窮撫慰力，成為現代人繁忙生活中，可以美好、可以表達自我及療癒的所在。

靠近赤道、全年夏季的馬來西亞，不但沒有如台北花市般花藝資材批發商店排聚的地點，花卉植草也幾乎清一色進口，在種類與顏色不若台灣齊全及完整。所以每在上課前，即使我事先做好完美的教案，也時常面臨「無花可用」的境地，必須就地更改花材。長期的臨場訓練之下，竟也磨練出了我對未知的彈性跟應對。從一開始燒腦、疲憊、

緊張的反應，到最後甚至也不用事先列好配花清單了，而是抵達後直接上場買齊花材。不知不覺，這樣兩地的往返教學也四、五年過去了，能持續到今日，整個工作團隊無不是這一路的強力支持後盾。

在這段教學相長的過程中，我開始構思如何以平易近人的方式，將看似約略複雜的設計風格步驟化繁為簡，應用在日常生活各種場合中。就在這樣的起心動念下，我從大馬教學結束後剛好收到出版社的邀請，相談甚歡中敲定了這本書的誕生。

《日常花事》是一本集結我這些年來習花、做花、教花經驗的書籍。使用在價格方面親民實惠、以及大部分時節方便購買的花木植草，做出可應用在日常生活中各種不同場合、具有精緻感的設計花品。書裡提及的工具與花器皆是台北花市就能取得的材料。我想藉由這幾年，教學後所得回饋的一點心得，分享給欲嘗試花藝設計的朋友。真心希望拿到書的你，可以從此書中獲取靈感，創造屬於自己的花藝設計。

本書的促成主要感謝在大馬各地與慢鏝花聚的學生們，你們的鼓勵和支持是我豐沛創意與精力的來源。另外，我還要感恩這段「花」路以來所有照顧我的長輩、家人及朋友們，謝謝你們總是成就，讓我得以放心盡力直衝。最後，感恩溫彩英和溫彩雲老師，無異於母親般地、伴我在花道學習上快樂成長。

謹將本書獻給秀二與惠子，那對教我將生命各種可能保持熱度與樂渡的夫妻，我的父母。

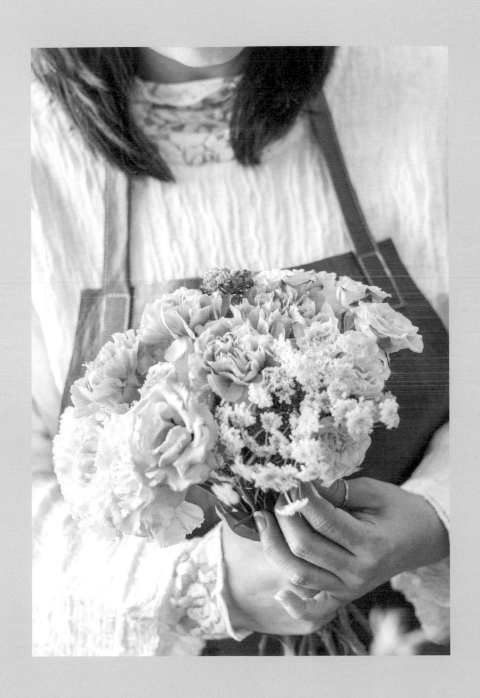

目

錄

CHAPTER 1

為日常帶來小變化！
點綴各角落的「手綁花與花圈」

CHAPTER 2

餐宴、居家擺設不可少！
轉換空間氣氛的「桌上花」

CHAPTER 3

送禮、自用都合宜！
為親愛的人創作浪漫的「花飾品」

BASIC

有花的生活！
基礎的花草一二事

SPECIAL

高質感的花藝品！
大型花藝裝置創作

為日常帶來小變化！
點綴各角落的
手綁花與花圈

　　手綁花的創作彈性高，只要掌握住基本技巧的大方向，不用花器，一把剪刀、一節綁繩或緞帶，大膽隨興地發揮，即是送禮或自用都相宜的品項。製作時，不論尺寸長短、色彩選擇、材質搭配以及動態分布，皆能因心意或時境隨時自由調整。初學者可從觀察花材的姿態、形貌踏出第一步，會是不錯的開始。

　　此外，對我而言，花圈向來是個奇妙的設計。就這樣簡單的一個圈，有時上面布滿了各式各樣的色彩，或鮮豔或素雅或可愛繽紛，有時單純地、甚至一樣素材彎曲即是成品，卻同樣能帶給人圓圓滿滿的歡欣感。總之，或許是不少文化對花圈意象的普世正面詮釋，加上不論在戶外室內皆能勝任好妝點任務，讓花圈成為了許多大小節慶場合的裝飾代表。

　　本章節將分享手綁花和不同花圈底座的利用與製作方法，其中，牆面花和懸吊花是以花圈的概念所延伸的空間花卉裝飾，頗為實用。

暖陽

並排平行腳花束 ①

迷你太陽形成的半圓花束，
捧在手心伴隨和煦，暖意環抱心裡。

對於花莖軟嫩的花朵，想要綁成花束又不想
折損枝莖時，並排平行花腳是很好的鋪排方
法。迷你太陽迷人的花形很適合點綴，相較
於那種通透完整、綻放到花心都能看得仔仔
細細的正常尺寸太陽花，多了分嬌羞可愛。

這裡是將迷你太陽當作主要和唯一用花，利
用花朵形塑圓滑的可愛弧度，並在其中插入
一朵花瓣質感細長薄透的黃色羽狀迷你太
陽，讓花作整體更加生動，富有層次，彷彿
在春日暖陽中吹拂的愜意微風。

FLOWERS ... 迷你太陽、羽狀迷你太陽

HOW TO MAKE ... P098

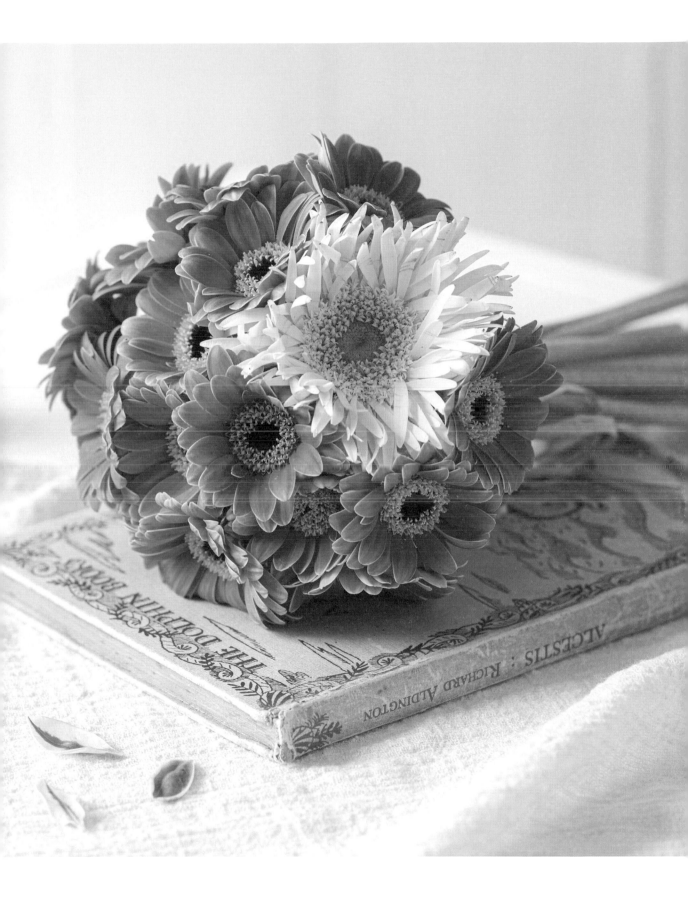

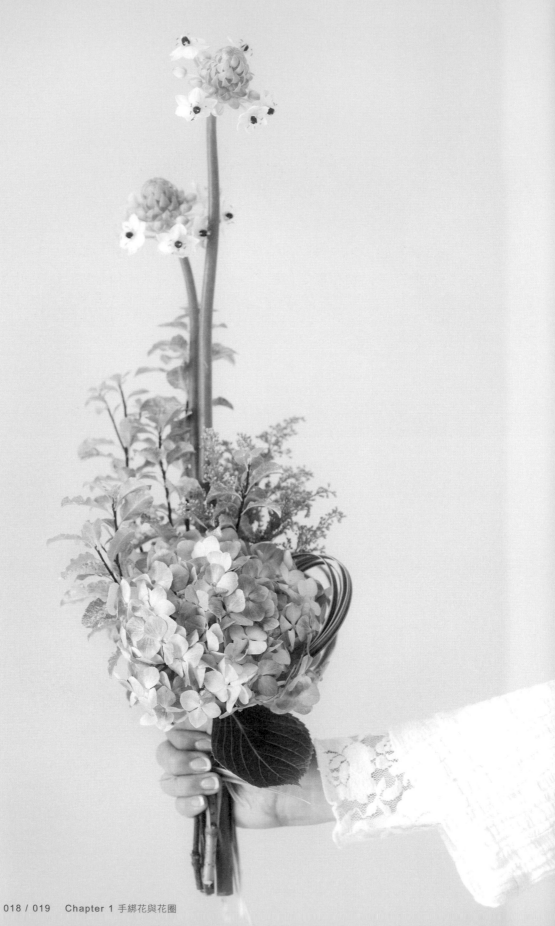

伯利恆綺想

並排平行腳花束②

自繡球花欉中綻放的伯利恆之星，是夜裡的亮閃明星，帶給人希望。

這款並排平行腳花束是利用花朵的高低差姿態完成，以單面表現為主，因為排列的方式可以兼具高度與寬度，很容易聚集視覺焦點，非常適合用於公開場合時的贈花，譬如演奏會、頒獎活動、畢業典禮……而且因為只需要少量的花材，很適合初學者練習。

FLOWERS ...

伯利恆之星・小葉海桐・麒麟草・繡球花・斑春蘭葉

HOW TO MAKE ... P100

伯利恆之星 ▲
像是果實狀的外表伸出朵朵的小白花很是特別，加上英挺的枝莖，用在欲呈現高低差線條的並排平行腳花束上恰到好處，能夠輕易營造亮點。

繡球花 ▲
在日本象徵雨神的繡球花，是很具分量的花朵，在這裡設計為主花並且配置於花束最下方，既是重點，也是有力的結尾。

斑春蘭葉 ▲
明顯線條狀的葉材，除了花作本身之外，用來代替緞帶或拉菲草當作花束綁口的裝飾，也是不錯選擇。

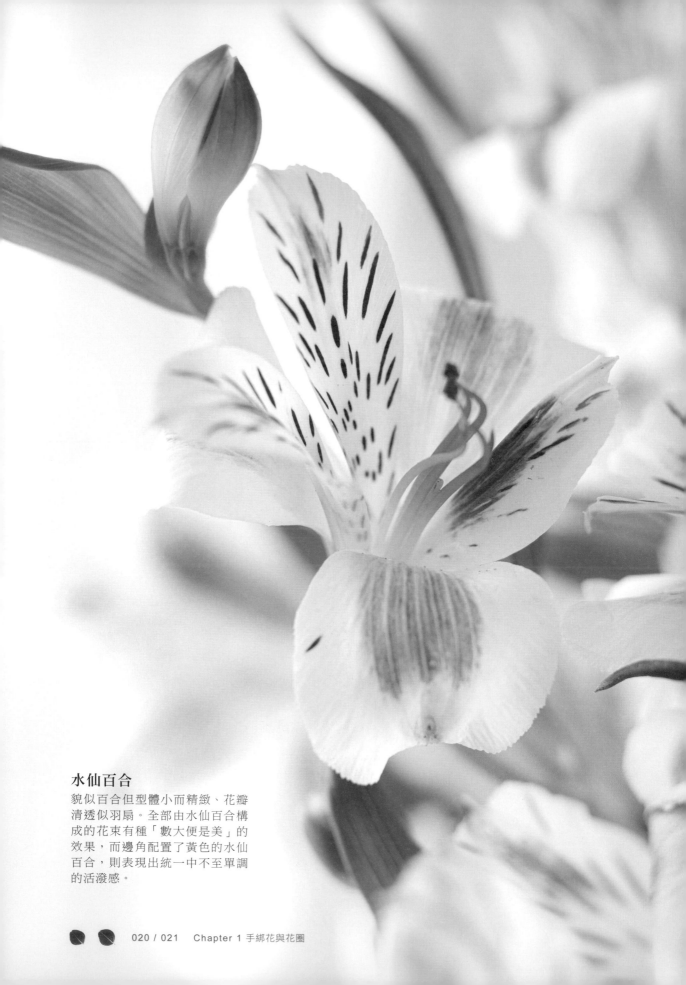

水仙百合

貌似百合但型體小而精緻、花瓣
清透似羽扇。全部由水仙百合構
成的花束有種「數大便是美」的
效果，而邊角配置了黃色的水仙
百合，則表現出統一中不至單調
的活潑感。

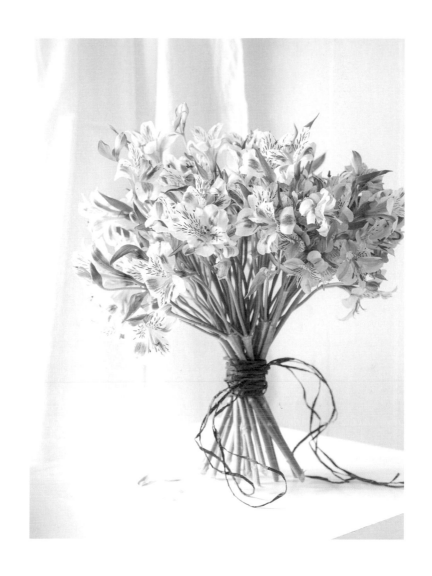

悅 舞

螺旋腳花束 ①

水仙百合似蝴蝶朵朵，迎隨風起悅曲歡動飄飛。

螺旋腳花束顧名思義，就是將花腳以螺旋的方式排列花莖。這樣的排列方式下，花葉果實們都能蓬鬆舒展、不擁擠地形成具有空氣感的群聚圓面，並且能 360 度觀賞。

FLOWERS ... 水仙百合

HOW TO MAKE ... P102

茸絨

螺旋腳花束②

蔭綠的石竹就如一片青綠草地，襯托眾色花朵盛開其中。

螺旋腳花束對初學者來說，因創作自由度高，可單純可豐盈，當技巧掌握後，便可以隨意替換喜歡的花材，展現各種不同的風格姿態。

此處示範的作品有別於大眾對花束多是繽紛燦爛、浪漫滿點的印象，色系採用一般視作襯托花朵的、大量的葉綠；而主體是選擇圓滾滾、貌似果實的球狀花材，通常用作主花的花朵在這裡反而是陪襯角色，為花束摻入了不同往常的奇妙新穎面貌。

FLOWERS ...
綠石竹、桔梗、水仙百合、唐棉、紫劍、
紫芨、松蟲卓、瑪格莉特、麒麟草

HOW TO MAKE ... P104

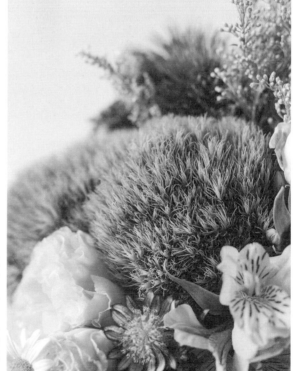

綠石竹 ▶
又稱「綠毛球」或「綠毛康」，耐冷耐熱也同時耐乾。圓形花頭加上毛茸茸的材質，很有活力清新的印象。由於保鮮期長和特殊的視覺感，是近年許多花店皆愛用來創作的花材之一。葉子容易變黃脫水，建議買回時只留需要部分，剩餘葉片盡快除去。

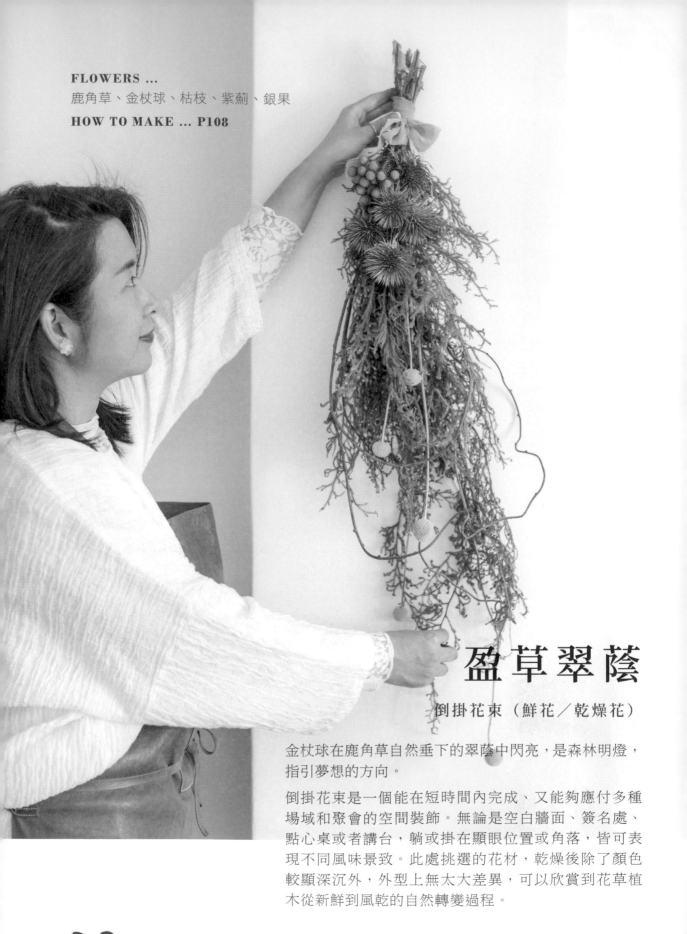

FLOWERS ...
鹿角草、金杖球、枯枝、紫薊、銀果
HOW TO MAKE ... P108

盈草翠蔭

倒掛花束（鮮花／乾燥花）

金杖球在鹿角草自然垂下的翠蔭中閃亮，是森林明燈，
指引夢想的方向。

倒掛花束是一個能在短時間內完成、又能夠應付多種
場域和聚會的空間裝飾。無論是空白牆面、簽名處、
點心桌或者講台，躺或掛在顯眼位置或角落，皆可表
現不同風味景致。此處挑選的花材，乾燥後除了顏色
較顯深沉外，外型上無太大差異，可以欣賞到花草植
木從新鮮到風乾的自然轉變過程。

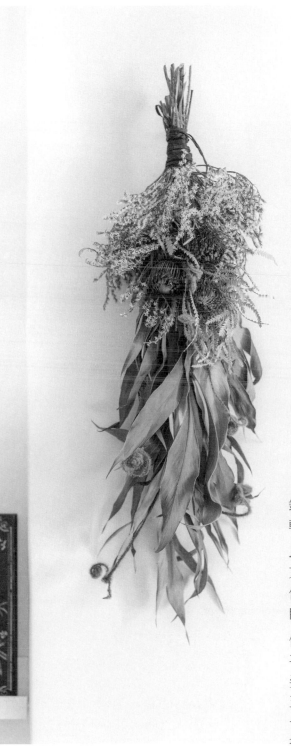

秋序

倒掛花束（乾燥花）

銀樺葉片片筆刷沾上秋色，輕觸牆邊增添季節的轉變。

以乾燥花材製成的倒掛花束，充分利用花草色系的優勢帶出季節性，讓空間瞬間有了淡淡早秋意味。

倒掛花束設計成螺旋腳或平行腳皆可，依照花材的姿態和花莖軟硬挑選。甚至也可以多束共同組合或一束接一束串合成為大型掛飾。大家不妨在熟悉後用點不同的巧思設計。

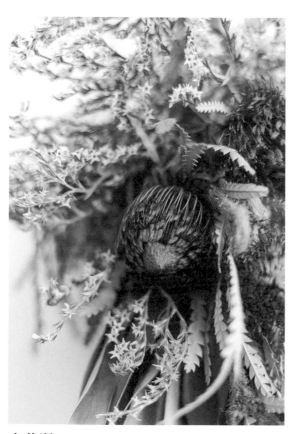

山茂堅 ▲

非常耐放又具有鮮豔澄金色的乾燥花材，連葉子造型都很有個性。

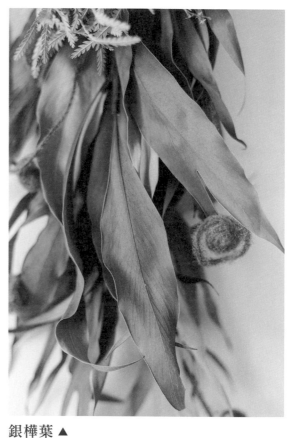

銀樺葉 ▲

正反兩面截然不同，一面澄金、一面灰綠，一葉兩面色的特性，加上葉片帶層薄薄閃閃的銀，讓花束在色彩表現上多了些層次，添增高級的氛圍。

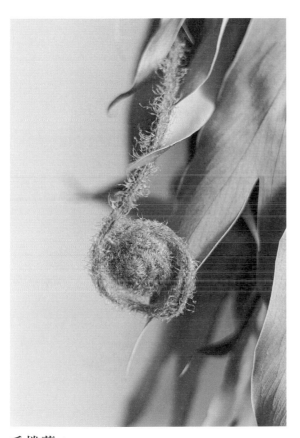

毛捲蕨 ▲

這裡除了用作線條延伸，細毛茸茸的質感使作品變得更加有趣。

雪花 ▲

細看有朵朵星狀小花布滿枝莖，又有蓬鬆分量和彎曲姿態，是很好的點綴花材。將細碎多花的雪花群聚在一起，也能有貌似單朵大花的效果。

豐收

鮮花花圈

這是一場由牡丹菊揭開序幕的綺麗盛宴，
慶祝豐收歡樂。

此作品是直接利用市售花圈海綿底座所製成。除
了吊掛在大門或牆面空白處，也同時能平置在桌
面，並於花圈中心處擺設蠟燭成為鮮花燭台。

FLOWERS ...
牡丹菊、東亞蘭、康乃馨、唐棉、桔梗、小菊花、
水仙百合、小葉海桐、米太蘭、蕾絲花、扁柏、雪松

HOW TO MAKE ... P112

扁柏 ▲
又稱「松柏」。扁平片狀的特性很適合用作
花材間的夾層或是襯底，填補空隙之餘也能
讓下層花材有種隱隱約約的透視感。

雪松 ▶
不時散發著木質香調的雪松，除了
作為配葉填補空洞處，還可以直接
彎折枝條成為花圈基底。

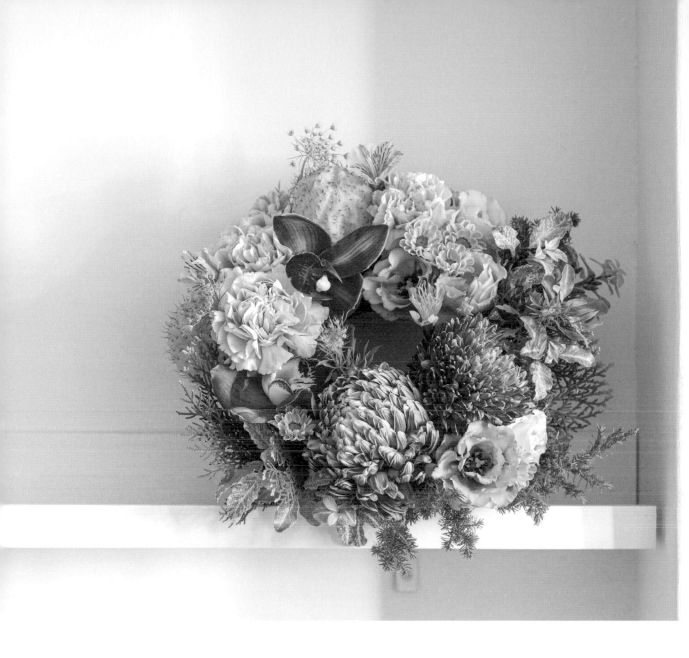

米太藺◄
頂端像是一叢爆開的米粒，
體積面積皆小，點綴在葉材
中卻不容易令人忽視。

圓葉尤加利葉 ▶

葉形像圓圓的小銀片兩兩成行，葉表面有層淡薄白粉，呈現具有高級感的銀灰綠色。倒吊風乾即成乾燥花材，不只有意想不到的姿態，依舊帶有舒心的芬芳，很適合放在室內空間。

金杖球 ▼

一個個筒狀花聚組而成的球型花材。金杖球顏色鮮艷、樣貌可人，自然風乾後色彩依舊金黃澄亮，普遍用在點綴鮮花或乾燥花設計中。

綠 野

乾燥花圈

雪色白花布滿銀灰綠野，
細細訴說寧靜安好……

花圈底座是以鋁線架構而成。鋁線質輕又好塑型，相較市售花圈有限定的規格，更能夠依需求調整，是我時常使用到的素材。本作品不若其他花圈多花材的混搭，而是強調各材質之間的姿態，並且以一種無違和的組合方式，在各有各的調性之餘，也相互合作無間，形成一幅美麗風景。

FLOWERS ... 乾燥圓葉尤加利葉、金杖球、乾燥雪花

HOW TO MAKE ... P114

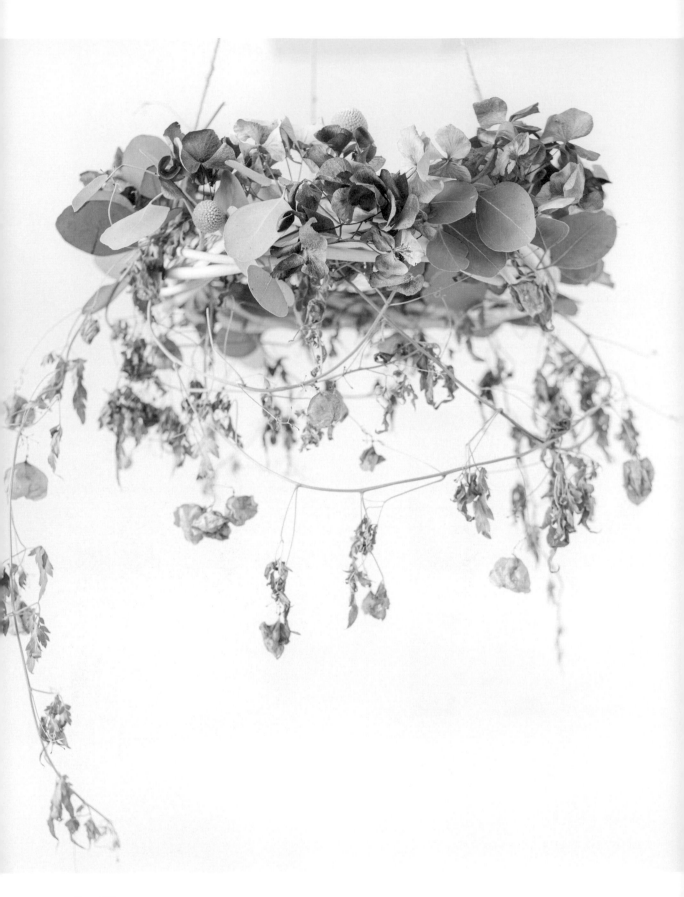

盛夏星雨

懸吊花圈

倒地鈴果實是鈴聲叮噹的夜空星子,垂墜輕柔在盛夏搖曳。

或許是對架構不熟悉,許多人誤解懸吊花飾難以操作又麻煩費時,殊不知其實是款快速簡單、又帶點夢境氣氛的空間裝置。這裡使用了市售藤圈作為主要架構,不用自己另外動手製作。將藤圈用線材倒吊在預想位置後,直接將乾燥花材纏繞、置入藤圈縫隙中,與藤圈交叉卡住而結束。懸吊花圈很適合與燈具結合,成為獨一無二的空間亮點。

FLOWERS ...
乾燥倒地鈴、乾燥大圓葉尤加利葉、金杖球、乾燥繡球花

HOW TO MAKE ... P116

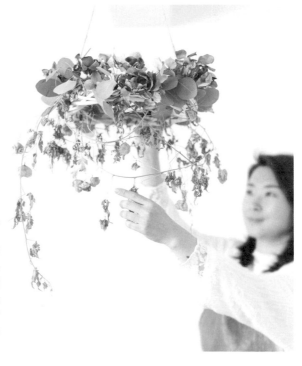

倒地鈴 ▶
倒地鈴是鄉野山林間常見的植物,花市中也有販售,中間的種子上帶有明顯的白色愛心圖樣,新鮮時為青綠色,乾燥後呈現通透的黑。枝條軟柔纖長、果實輕盈薄透,似綠色小鈴鐺般的倒地鈴,可用在線條或垂墜裝飾。

妍言絮語

牆面帶框花籃

康乃馨是青鳥的刻意投遞，捎來真摯幸福的耳語。

此處用的花器原本是家中放置郵信的藤籃，由於形體像花圈、又像花籃的結合，便開始不經意將剩餘花材放進去，成了有時創作的承載體。時光更替換了新品後，便閒置在角落一處。花事是生活，是信手捻來、與自然共存共舞的時間和空間，細觀周遭物件的可能性，只要發現，就是發揮創意的開始。

FLOWERS ...
康乃馨、圓葉尤加利葉、白芨、
水仙百合、小葉海桐

HOW TO MAKE ... P118

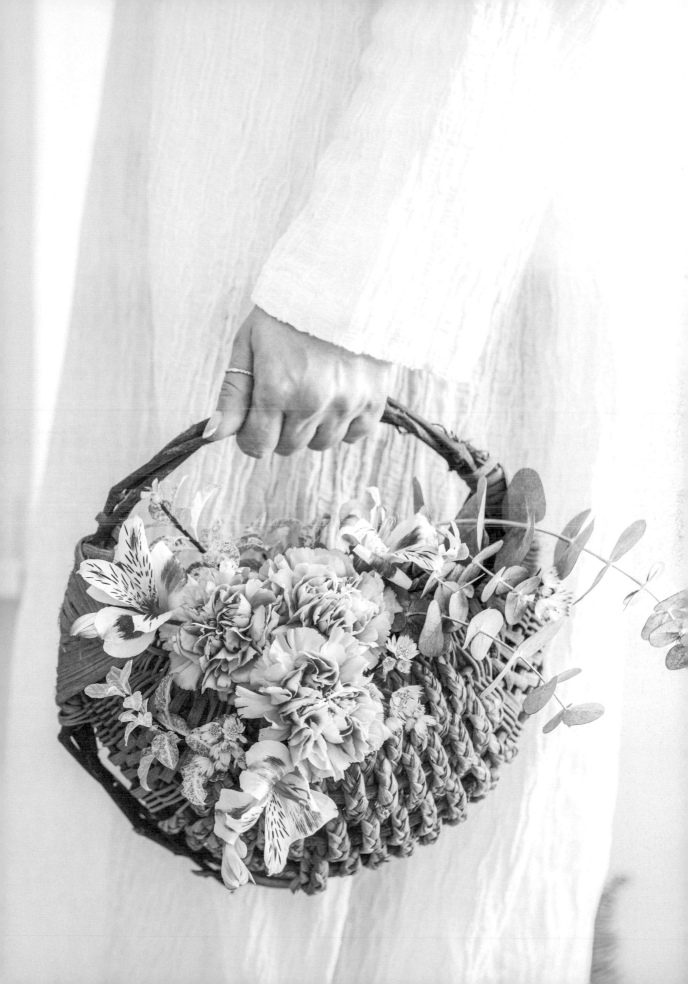

CHAPTER

2

餐宴、居家擺設不可少！
轉換空間氣氛的

桌上花

　　桌花是絕大部分人們生存空間中，最常看到、有關
花草植木的形式。由於生活中脫離不了各種桌面上的活
動，為了將亮麗的呈現找到最佳視角、美化周邊環境與
舒適欣賞者視野，不知不覺就成了最常見、最高使用頻
率，以及最廣泛應用在各種場域的模樣。

　　鑑於桌花設計歷史已久，有的甚至具備專門名字來
形容某種特殊形貌的插作款型，本章節擷取了部分常用
的作為介紹。另外也依據了現代生活的條件，分享一些
自己常應用在不同空間裡的實用桌花設計。

　　由於是在器皿上做出創作，桌花的花作往往與器皿
本身即為一體，所以在過程中，花器的選擇對於作品的
設計占了至少一半的重要度。至於創作，通常只要把所
要表現的花型輪廓大致先訂定完整，剩下的即是花材鋪
陳，而一盆桌花就完成了。

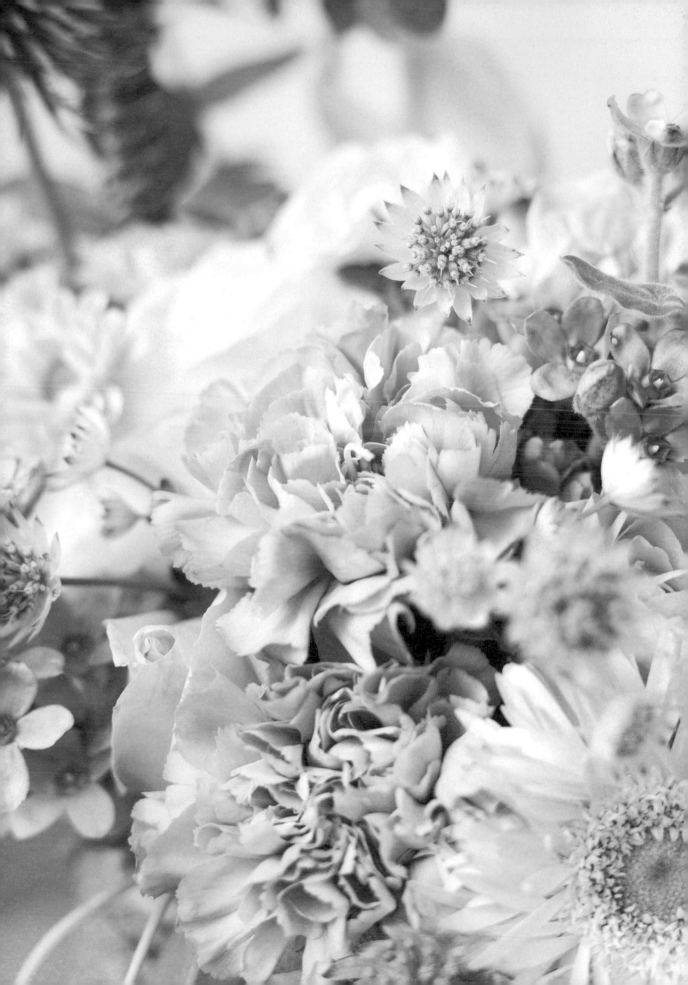

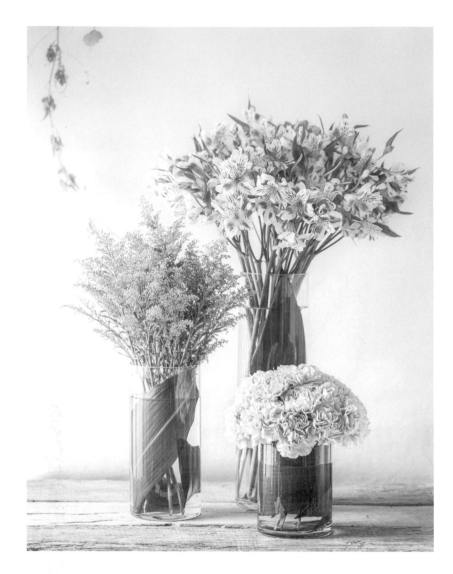

翼舞栩栩

單一花種桌花

不同材質花材齊聚一堂、相互合作，成就這天的美好。

如何體現純粹又具有豐盈穩重的美感？我想，應該非單一花種插作的桌花莫屬了。由於整體以同種花類凝聚而成，這樣的統一性加強了視覺的注目及震撼。

FLOWERS ... 水仙百合、康乃馨、麒麟草、葉蘭

HOW TO MAKE ... P120

麒麟草

是種繁殖力強大的草花，物美價
廉、色彩陽光、加上全年都能供
應的特性，成為插花時常用來補
空隙的優質材料。有時準備一大
把整理後投入花瓶中，也能展現
其生氣蓬勃的本色。

日出

碗花

茴香煙花綻放，歡騰日出即至的消息。

城市生活裡，普遍家居空間小巧的情況下，我喜歡用具造型感的小型花器，選一處目光常會聚焦的地點後，靜置精巧但有分量的花藝作品。原因無他，深知平日在車水馬龍、不免嚮往大自然的心情，回到家中如能眼見花朵盛綻色彩陪伴左右，也算是繁忙緊湊日子中，另類的心靈綠癒。

此款碗花在器皿上使用了具有穩定性的日式色調，花材則搭配繽紛但不過度鮮豔造次的顏色組合，營造恬靜雅致卻不失雀躍的氛圍。

FLOWERS ...
牡丹菊、康乃馨、繡球花、唐棉、初雪草、
茴香、迷你太陽、紫薊、綠全捲

HOW TO MAKE ... P122

牡丹菊 ▲
牡丹菊姿態大氣、分量渾厚，很能夠撐起節慶類的花藝設計。可作為作品主要花材或是重心的穩定。

紫薊 ▲
特別的藍紫色，即使倒掛風乾，色彩亦不會相去太遠。外貌又似球果又是花，是帶有兩種風情的花材。

綠全捲 ▲
很有戶外自然的蓬勃生機感，此處用來作為作品線條的延伸。

茴香 ▲
繖形花科的茴香作為食用植物，也是具美感的花材。特殊香氣配上金黃花火般的傘狀造型，作為點綴特別合宜。

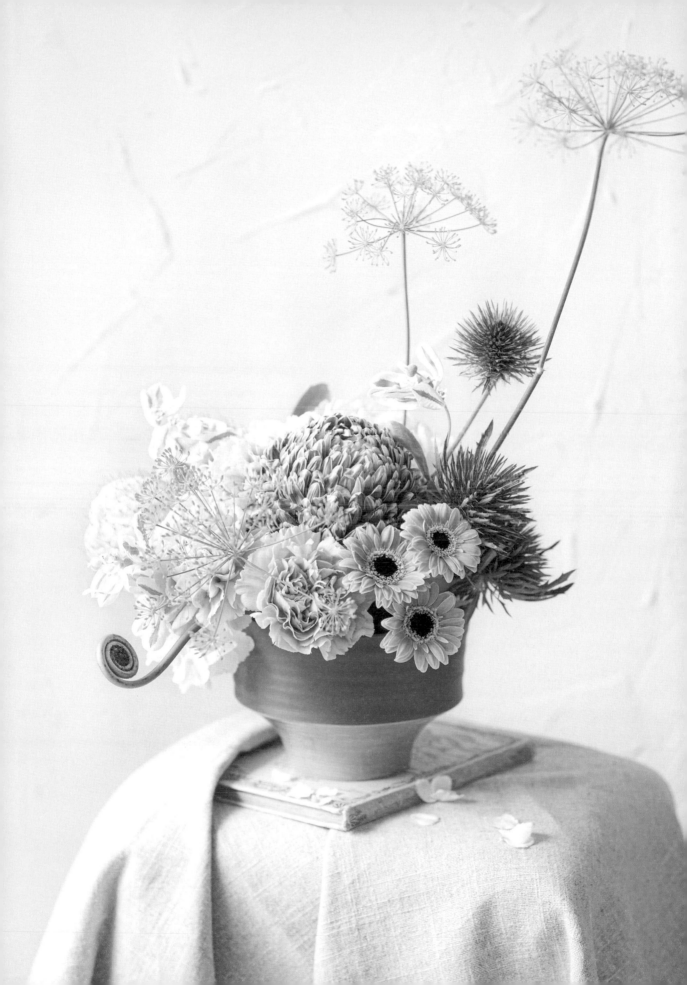

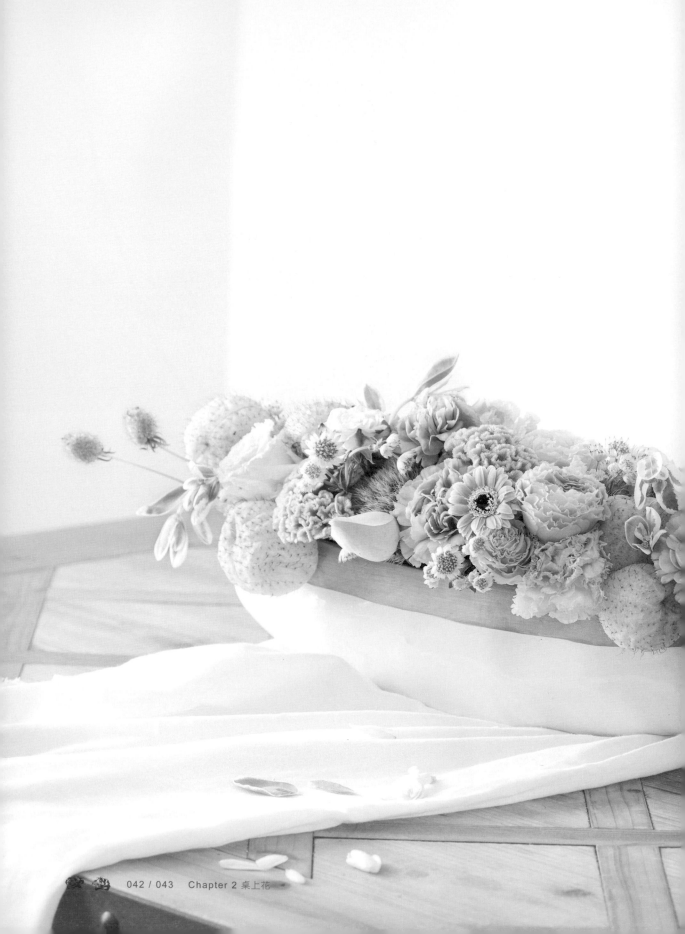

朝麗

狹長橫向桌花

準備好明亮的花色，與姊妹共享下午茶聚。

狹長型花器可用作單面或雙面欣賞，而作品是以擺放在長桌、不至於占用桌面過多面積之餘，兩側客人也皆能觀賞的設定。所以如何滿足前後面向的觀賞價值，成為了設計首要考量。雖然作品色系單純，主要為綠與粉紅，但色彩在各種深淺以及材質選擇上的多元，無形呈現了視覺層次豐富的顯明效果。

FLOWERS ...
康乃馨、綠石竹、唐棉、雞冠花、枯梗、玫瑰
迷你玫瑰、夜來香、迷你太陽、白芨、
初雪草、松蟲草

HOW TO MAKE ... P124

松蟲草 ▲

松蟲草花瓣掉落後的模樣，呈現帶有軟細毛刺的
果實感，獨具特色的造型常被用來當作花材使
用，又稱為「風車果」。不同品種的松蟲草呈現
的模樣也不一樣。

唐棉 ▲

記得小時候，不知道唐棉的名稱，只管它叫「綠
氣球」。唐棉體積大、耐放期長、顏色不搶調而
且造型又討喜，輕巧不笨重的視覺特性，即使大
量使用在花作中也不會太過誇張，是非常實用的
空隙添補花材。因為枝莖折剪時有白色汁液流
出，準備時需稍加注意。

具白綠兩色的草本植物，遠看是葉近看尖端又相似花，在這裡同時分飾線條姿態和顏色層次兩角。枝莖折剪時有白色汁液流出，準備時需稍加注意。

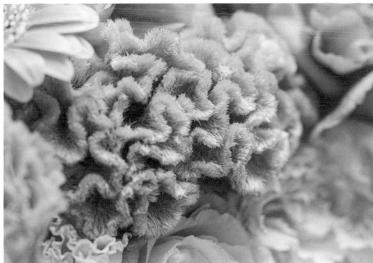

夜來香 ▲

含苞待放時有果實的感覺，盛開則是整串白花滿滿，帶上清香甜美的撲鼻氣息。

雞冠花 ▲

雞冠花看似雞冠的部分，其實是由穗狀花序所形成。本身具有特別的絲絨質感和皺褶曲線，顏色既多樣又鮮豔，往往可為設計增添另類的貴氣。

凝醇慕色

半圓型桌花

今天的主題，是和好友的葡萄酒約會。

半圓型桌花是市面上最熟悉、也最受人
歡迎的桌花形式之一，每個角度都可以
欣賞到不同形貌的美。凝聚深醇酒色的
勃根地紅桔梗，是屬於成熟女子的浪漫，
為半圓型本身具有的甜美印記做點跳脫，
表現高貴的大人氣。

紫芨（前）▶
外型輕盈巧緻，作為配花能
夠讓設計更帶精細質感。另
有白色的白芨。

玫瑰（後）▶
有「花中之后」美譽，是代
表愛情的象徵。記憶中玫瑰
總是主花，但其實作為第二
或第三主角，有時更能突顯
色彩、質感及層次。

桔梗 ▶
具有多種色彩，花瓣輕薄柔
軟加上花形長相又浪漫，是
各種大小場合常見的花材種
類。與紅酒相似的勃根地
紅，讓整體多了一層華貴的
成熟氣質。

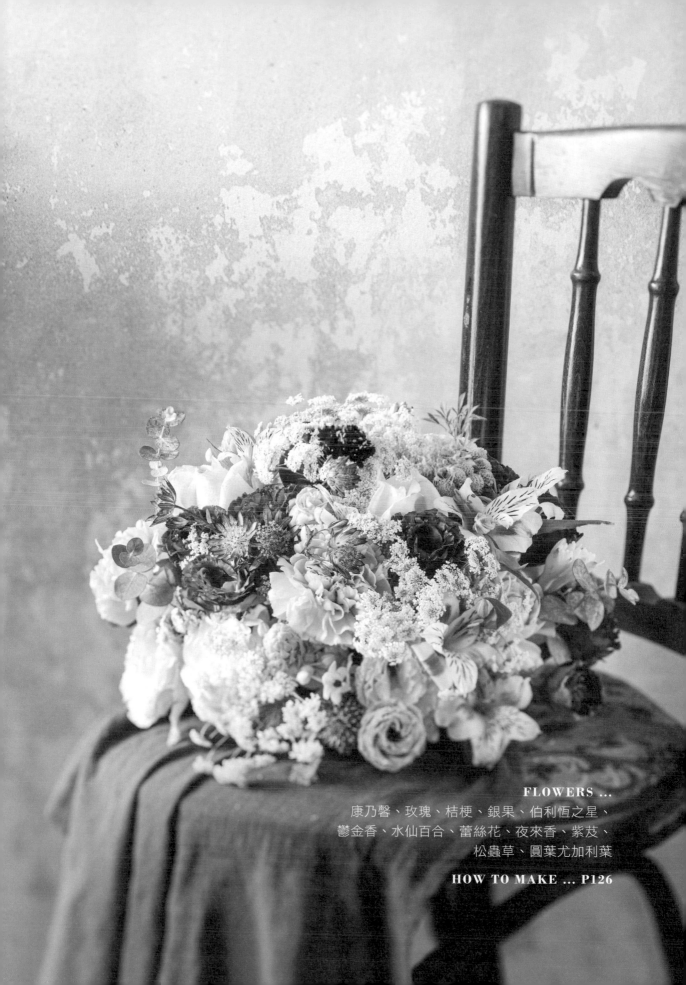

FLOWERS ...
康乃馨、玫瑰、桔梗、銀果、伯利恆之星、
鬱金香、水仙百合、蕾絲花、夜來香、紫苣、
松蟲草、圓葉尤加利葉

HOW TO MAKE ... P126

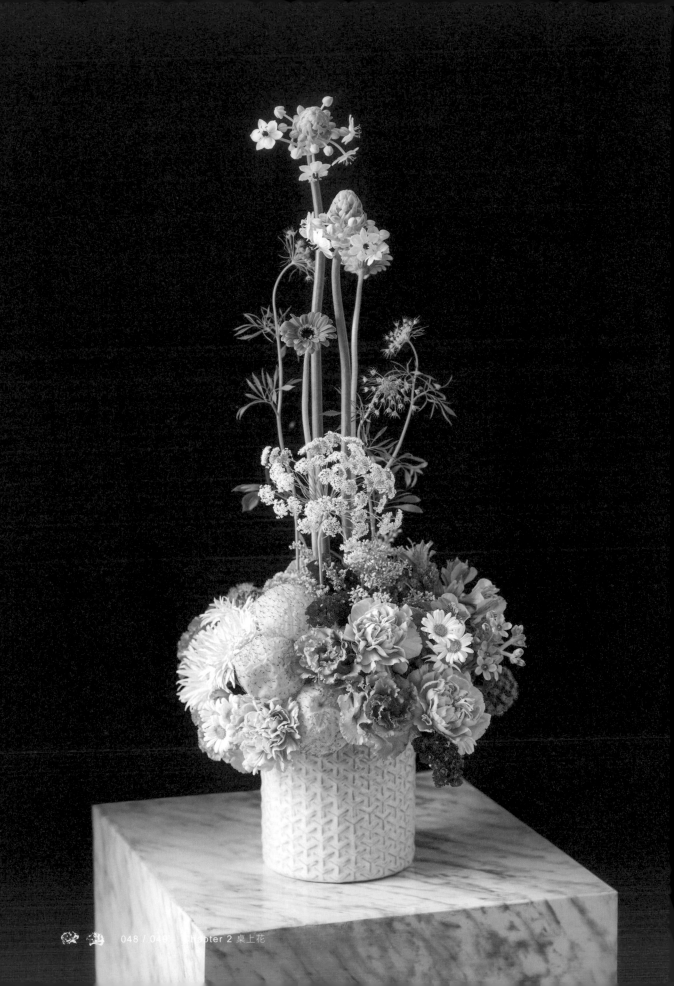

皓夜

半圓型 + 垂直線條桌花

夜幕降臨，墨色中的晶瑩白皓，成為這夜最璀璨的存在。

這是半圓花型的應用變化款。雖然只是在半圓花型上補充了垂直線條，不但擴展了作品高度與面積，也為整體帶來全新的觀賞效果。偶然興致一來，我會把家中已有的半圓型花作改成此款花型，小小改變卻伴隨了大大的視覺清新。

FLOWERS ...
伯利恆之星、迷你太陽、蕾絲花、桔梗、康乃馨、
水仙百合、唐棉、羽狀迷你太陽、麒麟草、瑪格莉特、
藍星花、藿香薊、星辰花

HOW TO MAKE ... P128

星辰花 ▲
星辰花乾燥後顏色依然鮮豔如昔，
觀賞期效長，是很適合群聚單用、
點綴或填補空隙的優質花材。

線菊 ▼

華人文化中，菊花常常用在祭拜節慶
上，不免有些刻板印象。但其實菊花
耐放、種類繁多，能為作品帶來不同
的層次。此處使用的線菊，花瓣纖細
柔長，花瓣間的空隙形成一種虛線感，
正好調和百合花瓣的「實」。

東亞蘭 ▲

東亞蘭存放期間長，長相大氣，
近似冠軍杯給人的形象，尤其
選用了與花器相似的色系，用
在作品中有相輔相成的作用。

獨白

冠軍杯桌花

花楸大氣地劃開沉默，準備揭開序幕的華麗登場。

冠軍杯具備氣勢磅礴、勝利意味的象徵，適合擺放在
重要活動場合或高級場域的焦點處供人欣賞。為了增
加壯闊感，我使用了極受華人世界喜愛的蘭花，以及
過往文人時常賦詞吟詠的典雅菊花，與高貴大方的主
花百合相互輝映。

盛綻

投入式桌花

機會難得的妊紫嫣紅，百合於是大放異彩的盛綻。

投入式桌花顧名思義，就是將花材經過整理裁剪後，投入花器中即完成的作品，不需要海綿輔助，利用花材本身的枝莖達到穩固分隔的作用。也因此，必須選擇枝莖硬挺的花材，此處以大而有型的百合為主角。由於需要保留較長枝莖，建議選擇具有深度的花器。

FLOWERS ... 百合、麒麟草、小菊花、蕾絲花

HOW TO MAKE ... P132

百合 ▲

百合是家喻戶曉的花材，除了樣貌大氣、寓意深遠正面，淡淡的香氣也是引人喜愛的原因之一。百合外型搶眼枝莖硬挺，作為投入花主花以及空間區隔的任務很是剛好。

古典色小菊花 ▲

小菊花可愛小巧，花朵叢聚的狀態令其也具有一定量感，很適合用在調和作品整體顏色、添加視覺材質以及填補空隙。

FLOWERS ...
銀葉菊、藍星花、桔梗、迷你玫瑰、
藿香薊、瑪格莉特、鬱金香、小蒼蘭、
松蟲草、茴香、柔麗絲、葉蘭

HOW TO MAKE ... P134

歡沁

橫向散開結構桌花

香檳桔梗展放浪漫柔軟的朵瓣，歡沁春天到來。

主要利用花藝用耐水膠帶作為花器開口的分區，以避免花材投進器皿時容易跑位。使用玻璃製透明花器時，需在用膠帶隔出方格前放入想要的裝飾物件。裝飾除了葉片，晶球或玻璃珠也是不錯的選擇，美化作品又能加助枝材於花器中的定位。

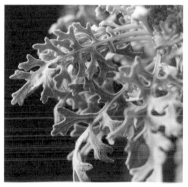

銀葉菊 ▲

全株密布銀白絨毛的銀葉菊具有些許冬日奇幻感，為作品整體帶來薄紗般的朦朧背景，映襯旁邊的色彩瑰麗花朵。

瑪格莉特 ▲

屬於菊科的瑪格莉特有田野般的青春脫俗氣息，小巧的花形和純白潔淨的色彩，在這裡有點睛的作用。

藍星花 ▲

花形精緻、形狀像星星以及特殊的天藍色，作品如果想帶些仙氣，加點藍星花就能達到效果。整理時去除多餘枝葉更能突顯花朵。

小蒼蘭 ▲

花色多種、花序以穗狀排列，花朵呈細長鐘型的小蒼蘭不搶戲又能帶來色彩與線條延伸的表現。

柔麗絲 ▲

柔麗絲也就是藜麥，除了食用功能之外同時具有切花價值，能為作品帶來華麗的垂墜感。

翩翩

雙口花器桌花

朦朧薄紗是蕾絲花的美麗心機，讓花舞翩翩更為出色。

這次使用的是我在花市無意間看到的雙開口花器，價格親民，外型乍看不起眼，卻能展現許多形貌。器皿倒放、作不同的方向擺設然後插花，也是過程中有趣的一環，兩邊的開口無疑提供給設計者更多的創作彈性與空間。

FLOWERS ...
蕾絲花、八角金盤、
羽狀迷你太陽、迷你太陽、
草木樨

HOW TO MAKE ... P136

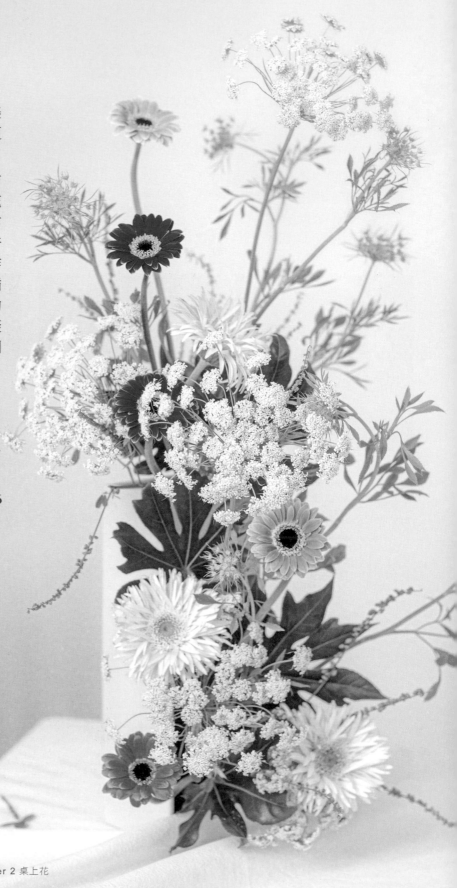

蕾絲花 ▶

蕾絲花屬繖科，數十朵雅
砌細碎的白色小花由花頂
生形成的傘形花序，英文
名直譯很有貴族氣息，叫
「安妮王后的蕾絲」。蕾
絲化是很白搭的花材，一
枝獨秀或配搭其他花材都
能為作品帶出清純甜軟的
溫柔風格。

羽狀迷你太陽 ▶

同樣是迷你太陽，但花瓣
邊緣岔開如羽毛般輕軟飄
飛，輕盈的線條能為作品
帶來靈巧的視覺感。

迷你八角金盤 ▶

小巧方正具面積感，適合
用在襯底，可以輕易遮蓋
住底部的海綿。有稜有角
的形狀也獨具個性。

◀ 翠珠

翠珠是一種有著浪漫風貌而全名逗趣的花材。由許多小花從中心散開的半圓球花序，外型渾圓，顏色為柔美的紫色或粉色，和蕾絲花一樣都是繖形花科。翠珠看似嬌弱但花期甚長，具有曲度姿態的枝莖很適合用在不規則的花器中，呼應花器之餘也添增作品可看度。

繡球撫子 ▲

繡球撫子很像迷你版的繡球花，唯花瓣多了鋸齒邊緣。有些品種的邊緣呈鬚狀，近看似流蘇。石竹科的繡球撫子花色多樣、單瓣雙瓣、單色雙色都有。這裡選用帶些桃紅的繡球撫子，提高作品的彩度。

明萌

不規則花器桌花

翠珠用輕巧步伐，朝著心之所向，
踏實地往目標更進一步。

常說花材與裝盛器皿都是花藝設計的一體，對於造型開放的花器更是如此。面對這類花器時，我往往不是從熟悉或固有的花型中形成花作，反之是順應器皿，從構造中想像能夠發展的花樣，進而動手創作。

FLOWERS ... 翠珠、繡球撫子、桔梗、小菊花、小葉海桐

HOW TO MAKE ... P138

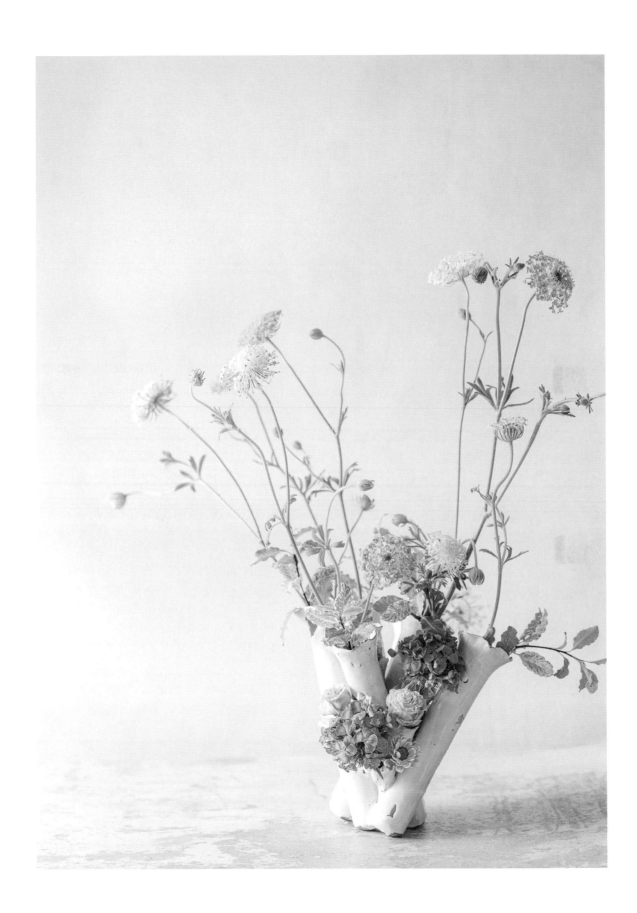

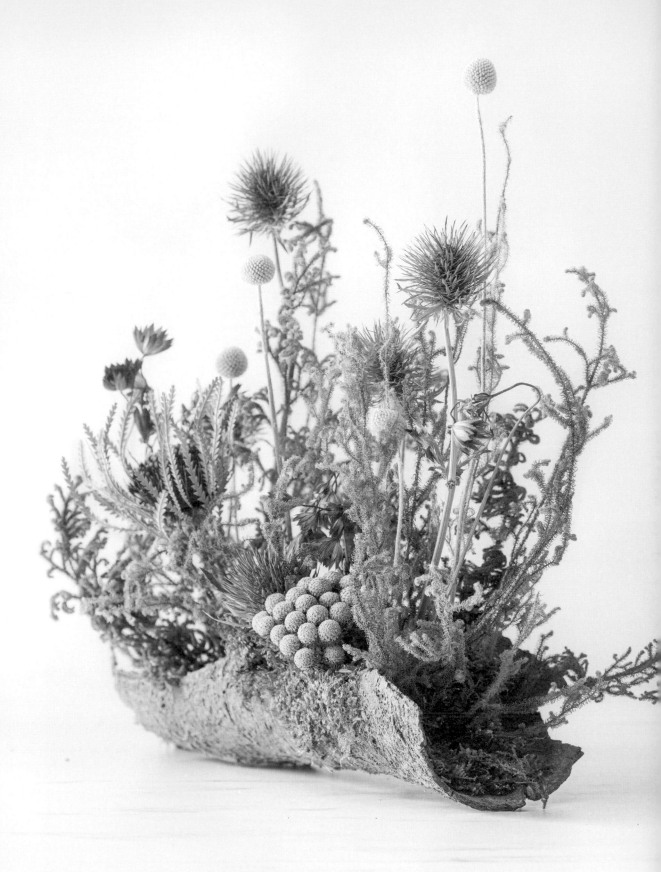

林間漫步

樹皮花器桌花

趁著空氣仍然鮮甜，
踏著青青苔草，來場林間漫步。

這是一個用乾燥或可供乾燥的新鮮花材設計的
半永久性花作。以樹皮作為容器，模擬出森林
氣息，是待在城市過久，渴望漫遊大自然時，
做來安慰眼睛、補償心態的作品。沾了泥土的
苔草襲來陣陣大地氣味，加上窗邊鳥鳴聲，鬱
悶剎那去了一半。我很喜歡將此品項送給朋友
作為贈禮，希望為他們的都市生活帶來些綠林
晴空調，刷掉些壅塞煩悶。

FLOWERS ...
苔草、鹿角草、山茂堅、紫薊、銀果、
金杖球、紫芨、樹皮

HOW TO MAKE ... P140

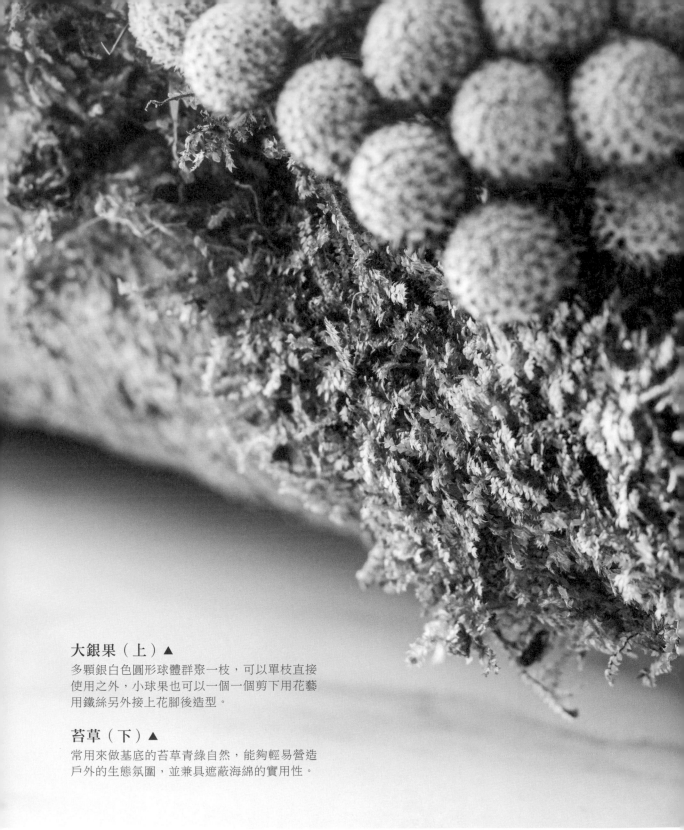

大銀果（上）▲
多顆銀白色圓形球體群聚一枝，可以單枝直接
使用之外，小球果也可以一個一個剪下用花藝
用鐵絲另外接上花腳後造型。

苔草（下）▲
常用來做基底的苔草青綠自然，能夠輕易營造
戶外的生態氛圍，並兼具遮蔽海綿的實用性。

鹿角草 ▼

新鮮與乾燥鹿角草除了顏色較顯深沉的分別，外型上無太大差異。在表現生態的效果上極具說服力，乾燥鹿角草更有些微的彎折彈性，可直接進行小幅度的曲度造型。

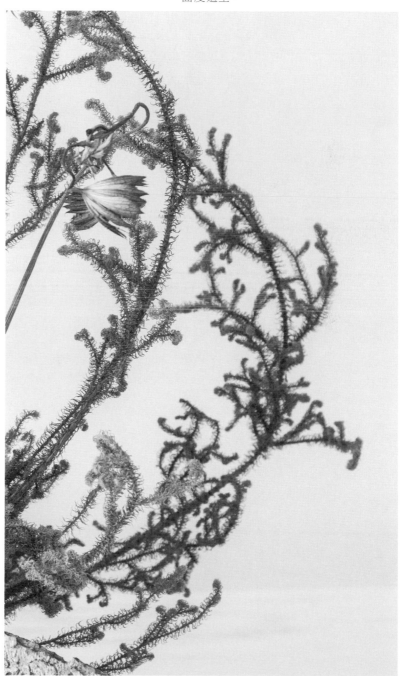

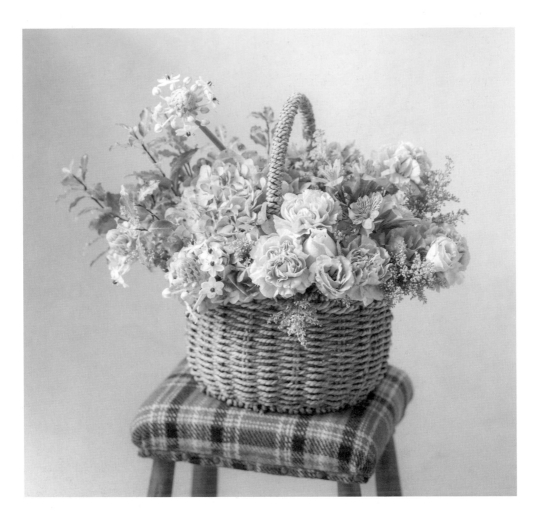

悠野晨逸

前後提把野餐籃花

一籃的優雅閒逸，是遠行野遊時最好的相伴。

花籃應該算是我在教學上最愛與人分享的項目了！有種一完成就可以拎著馬上溜到郊外野餐的幸福感，在室內室外皆能聚集歡欣目光。順應花籃的形狀、提把方向思索鋪陳方式，結合各式材質、姿態的花材，也是我在設計籃花時的一大樂趣。

FLOWERS ... 繡球花、小葉海桐、伯利恆之星、康乃馨、玫瑰、桔梗、水仙百合、麒麟草

HOW TO MAKE ... P142

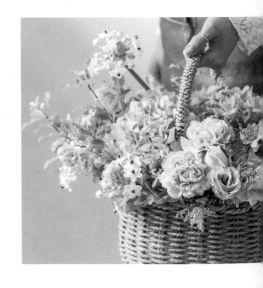

菁朵晶燦

左右提把野餐籃花

把所有甜美燦爛盛放籃裡，
送予你，當作久違重逢的驚喜。

同樣是花籃作品，這裡的提把
是左右提把的花籃形式，適合
初次接觸花籃的人使用。花籃
帶給人莫名的歡欣和喜氣氛圍，
不論是擺放自家或當禮物送人
皆宜，是個可以勝任並撐起各
種需求的品項。

FLOWERS ...
康乃馨、玫瑰、桔梗、紫薊、唐棉、
小菊花、迷你玫瑰、雞冠花、羽狀迷你太陽、
藍星花、白芨、圓葉尤加利葉、初雪草

HOW TO MAKE ... P144

CHAPTER

3

送禮、自用都合宜！
為親愛的人創作浪漫的

花飾品

　　尋常時候，花配件多是用在婚嫁慶祝的場合當中，舉凡婚禮、音樂會、生日派對……在值得慶賀或歡樂的節目中，都不難看到人們穿戴花飾配件的身影。或許這樣的印象從小深植在我心中，和一般飾物有所不同，我總認為花飾品有生性毫無做作的鮮活生命力，無疑為配戴的人多了分精神和風采，並且感染上了些愉逸氣息。這也是為什麼我熱愛在閒空時間做些花飾品分送給好友，雖然禮輕，不過花可是個無國界的語言，尤其難忘朋友們看到花，笑容漾開的可愛容貌，那是記憶中最美好的回禮。

　　本章收錄了胸針、頭圈、頭飾、手環等不同品項的分享，相比於其他花設計，因成品物件較為嬌小，製作方便，但在細節處更需小心處理、用心對待。不論是花腳嫁接、紙膠帶的纏繞、鐵絲藏匿處，或是殘膠去除，細節不只影響精緻度，同時也代表作品的程度高低。

　　對於某些具象徵意義而創造的花飾品項，建議可選擇乾燥花或不凋花製作，能在使用過後存放一段時間，依舊不減風采。

春映

花手環

春光映照不凋繡球的粉嫩薄透，微露著蛻變痕跡。

製作手環除了使用花藝用鐵絲作為支架，市面上也有不少
市售金具，可依需要自行選擇，再用緞帶包覆，此處使用
的金屬手環便為其一。挑選喜愛的花材，乾燥花或不凋花
耐放，而鮮花則獨具生命綻放的美感，學會了一種作法
後，往後皆能運用得宜。

FLOWERS ... 不凋迷你玫瑰、不凋繡球花

HOW TO MAKE ... P146

繁星

手腕花

薊花幻化成繁星點點，願每個安好想望皆能實現。

因使用花藝鐵絲作為手環主要支架，在這樣的前提下，製作者可以在過程中依照需求，自由延長或截短手環的長度。薊花又稱橙菠蘿，市面上乾燥花和不凋花皆有販售。此處使用的花形較小，做成手腕花玲瓏精緻，亦可選擇其他花種，展現各自的姿態。

FLOWERS ... 不凋薊花

HOW TO MAKE ... P148

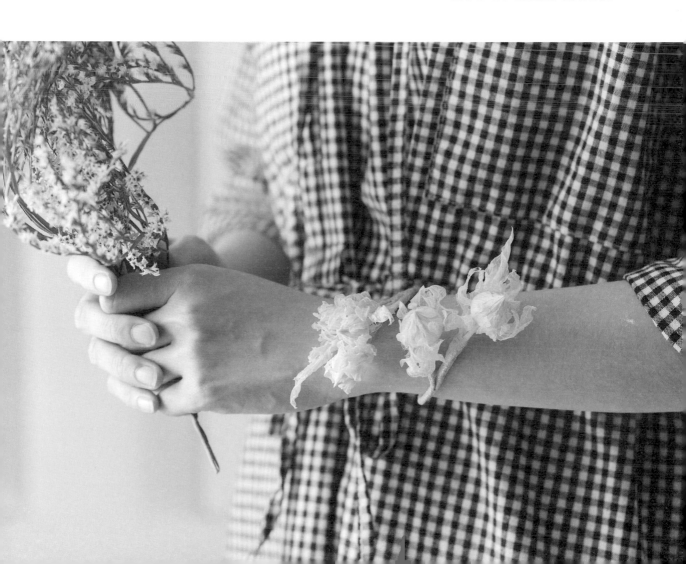

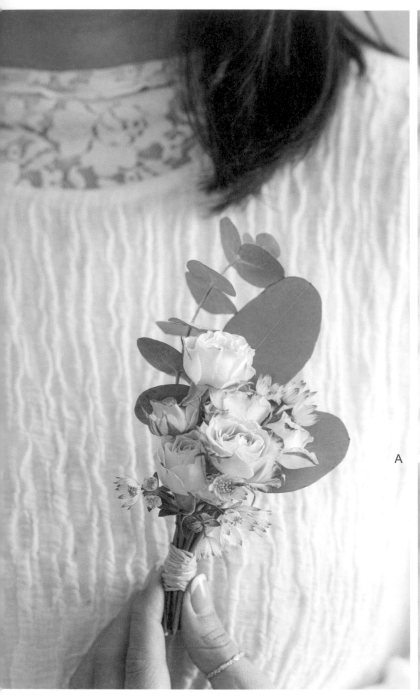

A

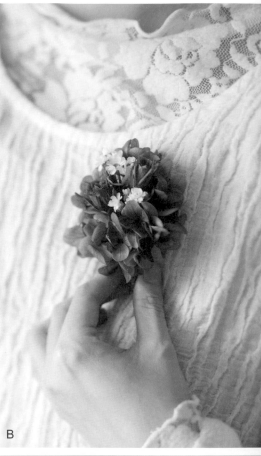

B

C

A
田園
鮮花胸花

撲鼻香草氣息瀰漫，原來
是田園送來的芬芳香氛。

鮮花胸花好比迷你型的花
束，製作簡易，不論在婚
禮或派對場合上，都能為
參與者帶來欣喜氛圍。由
於沒有保水處理，如果配
戴時間較長，建議選擇耐
放或能直接乾燥的花材，
延長觀賞的時效性。

FLOWERS ...
迷你玫瑰、白芨、
圓葉尤加利葉、
大圓葉尤加利葉

HOW TO MAKE ... P150

B
花藏
不凋花胸花

那是藏在雲間的奇異，只
有微風裡，才能匆匆一見。

使用不凋花或乾燥花製作
的胸花耐久性高，想要收
藏或是贈禮給朋友，沒有
保存上的擔憂。目前坊間
除了常見的綠色和褐色系
花藝用紙膠帶，還有不同
色彩，或是表面帶亮粉的
選擇，讓自製花飾品有更
多的發揮及表現可能。

FLOWERS ...
不凋迷你玫瑰、
不凋繡球花、
乾燥法國白梅

HOW TO MAKE ... P152

C
晴光
乾燥花胸花

白芨輕托金芒，原來晴空
萬里是純真歡樂帶來的陣
陣陽光。

這個銀胸針是我藝廊朋友
的金工創作，獨特的型態
本身自帶風采，將現有飾
品與花材相互應用時，在
設計上需用點心思，以免
搶去飾品本身風采。

FLOWERS ...
金杖球、白芨

HOW TO MAKE ... P154

鮮花胸花使用完後插在
小水瓶裡，便是很好的
居家裝飾。

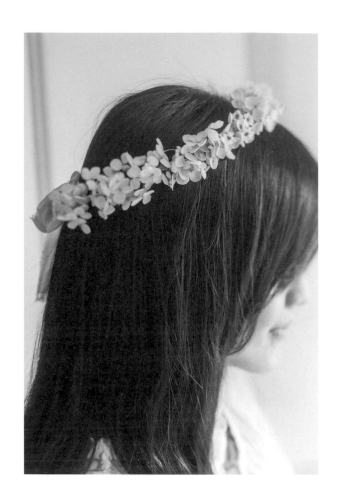

踏青

頭飾花圈

我為你帶來了遍地的青，讓你聽聽，
現在正盛的，和風清新。

小小的一攀攀法國白梅，花瓣潔白、
花心淺色亮黃，看起來充滿田園風趣，
除了花作的點綴，更適宜應用在花藝
飾品。

FLOWERS ...
不凋繡球花、乾燥法國白梅

HOW TO MAKE ... P156

微光斜影

髮夾

旱雪蓮自烏黑髮絲隱隱探出，
成了一股若即若離的斜影微光。

製作髮夾這樣的日常實用品，建議多運用不容易
受破壞的花材，延長物件壽命。菊科的旱雪蓮，
硬挺花瓣具蠟質色澤，枝莖帶有細銀白毛絨的視
覺與觸感。另，坊間有不少幾可亂真的人造花材，
可以適量與乾燥花或不凋花材混合使用，增加作
品彩度、材質質感的豐富性。

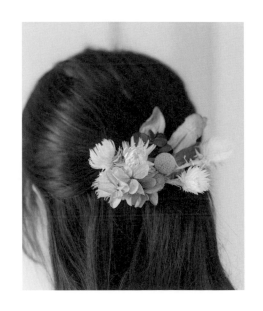

FLOWERS ... 旱雪蓮、金杖球、不凋繡球花、人造葉子

HOW TO MAKE ... P158

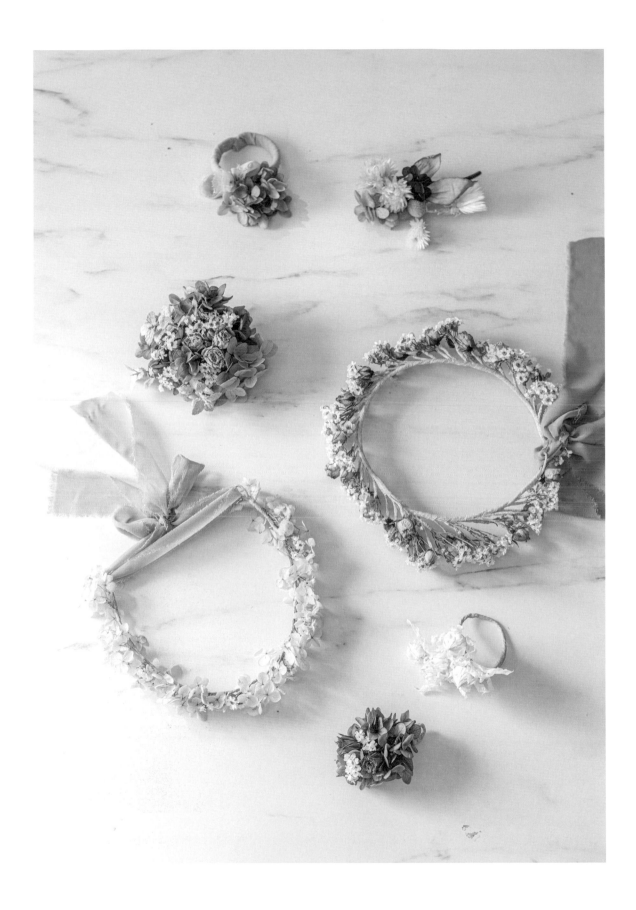

BASIC

基礎的
花草一二事

　　花藝設計的起始，得先學會整理花材。我平常會在課堂前一兩天，到內湖花市購買需要的材料，做前置的處理。不得不說，台灣真的是塊寶地，因為地理和農業發達，許多花朵得以安然生長，以至於和國外相比，花價平易近人得不可思議。比如本書中時常用到的藍星花，仰賴國外進口時一束 5 枝價 350 元，現今在花農的努力下已成功栽種，以同樣價格便可購得雙倍數量。而碩大氣派的進口繡球花動輒上百元不等，但在季節時刻，有些台灣品種僅銅板價 50 元。

　　接下來要分享給大家的，是關於開始創作前的作業，也是給所有花藝初學者的第一堂課。不論是花材的挑選、整理、保存，還是設計時使用的工具、盛裝器皿，以及構思花作的基本概念，都是創作環節中的地基，掌握得宜，過程中更加順利的同時，辛苦完成的作品也能持續綻放更長久的時間。

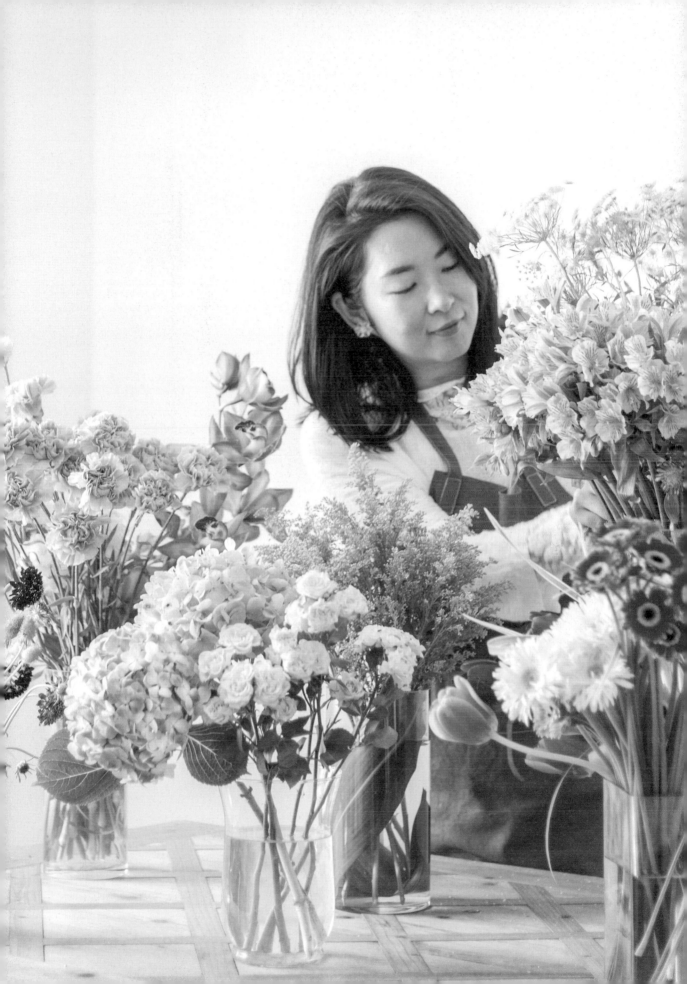

花材的挑選

進行花藝設計之前，首先就是買花了。採購花材時，請盡量以新鮮的花葉枝條為主，才能延長花作與我們的相伴時間。挑選花材時可由以下幾點觀察：

‖ 花 朵 ‖

就如人類一般，健康的花朵隨著成長而挺拔。當然也有花朵因品種關係相異。但就大體而論，選花時宜採購花朵挺立並保水鮮嫩的為最佳。

‖ 花 瓣 ‖

舉凡折損、枯黃，或是厚實感與保水度不夠的花瓣，都可能是花朵未在最佳狀態的證明。附有保護套的花朵，可以稍稍把套子往花莖處後推，檢視花瓣是否朝上的方向開放。

‖ 花 萼 ‖

花萼如果顏色不夠鮮綠，並有暗沉顯黑的情況，很有可能無法穩定整個花朵，導致花朵鬆脫掉落。選花的時候務必請連花萼也一起放入檢查選項中。

‖ 莖&葉 ‖

莖葉以顏色鮮綠、保水有光澤的為首選，如有傷痕、折損與萎縮，建議跳過不選。另外也要注意葉子部分是否出現變色斑點。

BOX

花店推薦

我平常都是到內湖台北花市選購花材，那裡新鮮、乾燥、不凋等各式花草植木一應俱全外，需要用到的器皿、工具往往也可以輕易購得。以下幾間是我時常採購的花商，花朵的品質很好，價格也合理，推薦給大家。

內湖台北花市 ◆**地址** 台北市內湖區新湖三路 28 號 ◆**營業時間** 週一到週六 4:00–12:00

推薦商家

類型：花藝材料
店家編號：山河行 2509·2506
聯絡電話：0936-170-556

類型：花藝材料
店家編號：萬岱虹 2502
聯絡電話：02-27933751

類型：新鮮花材
店家編號：亞生 1112-1115
聯絡電話：0910-120-170

類型：新鮮花材
店家編號：排谷花藏 1501·1502
聯絡電話：0975-508-703

類型：乾燥花材
店家編號：竹子湖花卉 1820·1821
聯絡電話：0922-105-012

類型：乾燥花材
店家編號：桐林 1206·1106
聯絡電話：0927-713-712

類型：人造花材·器皿
店家編號：上品行 2405·2406
聯絡電話：0980-324-066

類型：人造花材
店家編號：千奇花材行 2206
聯絡電話：0939-913-329

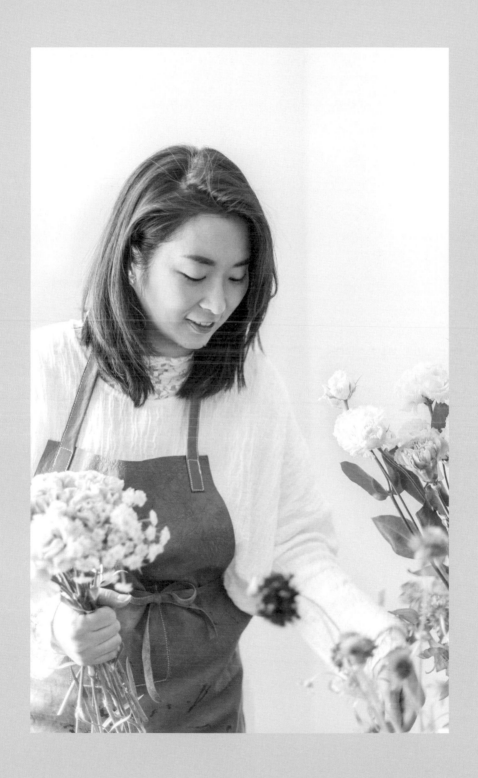

花材的處理和保存

　　每朵花都是一個獨立的生命體，除了購買時儘量挑選好的新鮮度、品質，買回家後的整理和保存方式也很重要。悉心呵護的話，新鮮花材也能保存一週，甚至更久的時間（需依照花材本身的先天條件）。接下來就要教大家，花材買回家後的保存方式。

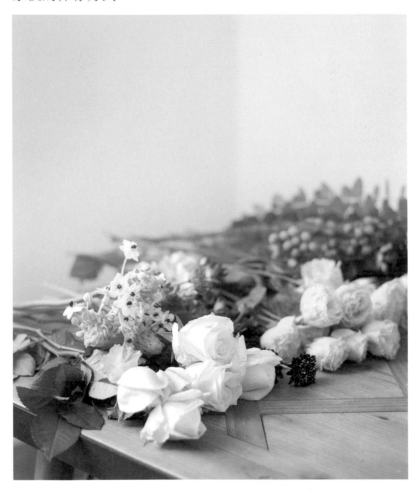

整理花材

　　花材帶回家後，就要隨即為花材在水中重新切口，幫助花葉枝材順利吸水。而在修剪切口前，建議不妨先將花材進行整理，去除過小不會開花的花苞、或已損傷的花瓣、葉子，如果是枝葉比較茂密的情況，也可以去除尾部過多的枝葉（但如果創作時可能用到花苞、枝葉，有時也會保留）。適當的修整，可以讓花材更確實吸收養分，切口後的吸水過程得以更加順暢。

切口

幫花材根部切口的重要性，在於增加吸水的面積及效果。

依花材狀態和枝莖種類常用的方法分為以下幾種：

■ 空切法 / 空折法

一般最常使用的切口方式。空切法是以花藝專用刀或花剪，以斜切的方法去除不要的花莖，好增加花莖的吸水面積，再插入水中。斜剪前請先檢查花藝用刀或花剪的鋒利度。鋒利度不夠的花藝用刀或花剪反而容易在斜切過程中傷害到花莖、影響吸水功能。比較好掰斷的枝莖，也可以直接用手折斷，讓不規則斷面增加吸水度，再插入水中即可（空折法）。

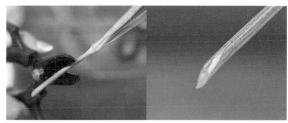
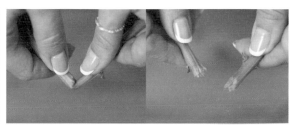

空切法｜斜切的切口面積大，有助於吸水。　**空折法**｜切口不規則，方便吸水。

■ 水切法 / 水折法

遇到狀態本身比較差，需要大量吸水的花材時，則會在水中進行水切或水折法。方法與空切、空折法相同，以花剪或徒手，把枝莖浸在水中切成斜面或折斷，然後放入盛水的桶子或花瓶中即完成。改在水中進行，得以讓枝莖在斷掉的同時，因為虹吸原理吸進大量水分。

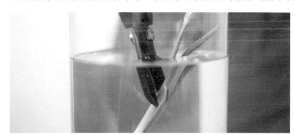
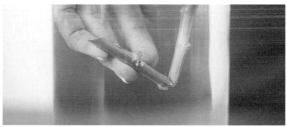

水切法　　　　　　　　　　　水折法

■ 一字切口法 / 十字切口法

此法多用在莖內木質發達的木本植物或粗實的枝莖類。顧名思義是在枝莖斜剪後，再用花剪更深入莖部剪開一小段約 3-5 公分，看起來若似「一」的切口。欲加強可在不同方向切剪兩次、呈現一個十字的切口。

一字切口　　　　　　　　　十字切口

■ 敲擊法

敲擊法多用在枝幹類或纖維較頑固的枝莖材。為了避免在敲擊過程中太過晃動枝莖連接的花葉，敲擊前可先用報紙把枝莖上部花葉先簡單包覆，再一手握住花材，另一手用鐵鎚或剪刀敲擊枝莖底端後進行。

■ 削剪法

處理木質類枝莖的花材時，用削的方式來處理切口可提高吸水效果。在切口處約莫2-3公分處左右，用花剪或花藝切刀削出切口，並連同中間的白色海綿狀髓去除，讓此部分也能輕易吸收到水分。

花材的泡水 / 換水

整理完枝葉和切口的花材，以直立方式放入桶子或大花瓶中，並注水到高於切口、足以充分吸水的量。若是像繡球花等需要許多水的花材，或是同時放大量花材時，則多放些水。

請務必每天幫容器換水並清洗，並放置在陰涼通風的地方，避開陽光直射與風吹。夏日高溫時細菌容易滋生，換水就得更加勤快，也可在水中投入保冷劑降低水溫，或是加幾滴漂白水或是市售的切花保鮮劑，延長花材的壽命。

花作的保存

花材若照顧得宜，約可存活 1-2 週，但會依照天氣、花況、花種等因素而出現差異。

以海綿為底的鮮花花作，如果輕觸海綿表面發現略乾，就往海綿上一點一點地加水，讓海綿慢慢吸收，澆到海綿吸飽水、多餘水分開始滲出為止。小心不要澆在花瓣上。

若是插在花器中的花作，主要觀看花瓶中水質狀態，如果變濁了就要換水。夏季需頻繁替換，但冬天大約兩三天一次即可。換水時用手稍微將花固定後，把水倒出來再加水。

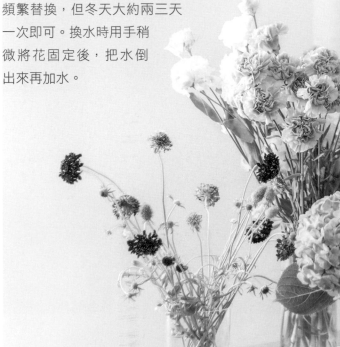

BOX

虛弱花材的處理法

浸泡法

如果買回來的花材看起來很虛弱，就得立刻為花材進行浸泡。這時可以用報紙包住花莖底端往上約莫10公分處，將花材包裹緊實到幾乎不見花為準，然後將花材直立地插入可裝深水的桶子或花瓶中。約莫1-2小時後，就可以看到花材漸漸恢復元氣。此為浸泡法。

POINT 如果是花莖在切口後會流出白色汁液的花材，請先將切口處的白色汁液用清水沖洗乾淨再浸泡，以免汁液乾掉後殘留在切口處影響吸水。

熱水法 / 燒灼法

部分花材在浸泡吸水過程不順利時，可利用熱水或燒灼法為花材增加吸水的能力。此兩種方法是透過物理原理讓枝莖呈現真空狀態後再浸泡於冷水中，讓切口在短時間內吸入更多水分。為避免熱氣影響到花葉，使用時需先將花材用報紙包裹好。

進行熱水法時請先準備兩個容器，一個注入60-80度高溫的熱水，剩下的一個置放冷水。將花材枝莖底部3-5公分處放入熱水中約10秒後拿起，然後馬上放入冷水容器中置放。而燒灼法則是在枝莖底部約3公分處用火燒烤，一有焦黑現象即可放入冷水中靜置。最後切記的是，兩者使用的容器容量要夠深，好讓花材的一半都能夠浸泡到水裡。

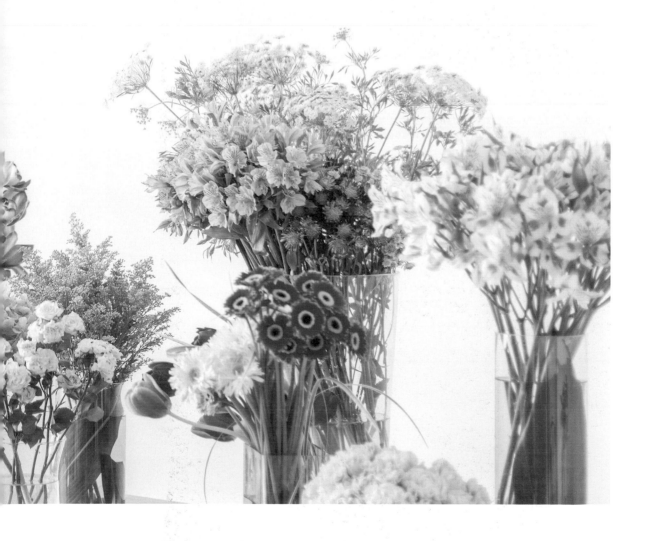

自製乾燥花

　　近年來，有別於鮮花，帶有復古色系、別有一番風味的乾燥花成了花藝設計的熱門選擇。除了在專門門市購買之外，只要處理方法得當，也能在自家製作乾燥花材並運用在創作中。以下即將介紹幾種方便在家進行乾燥花材的方法，只要幾個步驟加上環境的注意與日常觀察，乾燥花材也可以輕鬆在家裡做。

　　不少人以為乾燥花就是把快枯萎的新鮮花材拿來乾燥即是。其實如果要做出狀況完好的乾燥花材，會建議趁花材新鮮、處於最佳狀態時進行乾燥。另外，準備乾燥花材時，記得先把腐壞與多餘的花葉枝莖部分去除，去蕪存菁才能事半功倍。

自然乾燥法

　　這是一種讓新鮮花材在陰涼通風、沒有太陽直射的狀態中，自然地乾燥的方法。其中又分為倒吊、直插與平放風乾三種。

■ 倒吊法

　　即為把花材綁好，懸掛倒吊至其風乾完成的方式。過程中花材宜分成小束小束的紮好，以確保乾燥時的通風順暢。倒吊法特別適合花瓣類的花材，因為倒掛可協助花瓣在乾燥時仍舊維持在上揚的姿態。

BOX

紮束的小技巧

取一長段麻繩在花材束尾端纏繞幾圈後，將一端麻繩從幾枝花莖間穿過去，再打結綁緊，最後取麻繩兩端打一個結作出吊掛用的圈圈，如此便能懸掛起來。

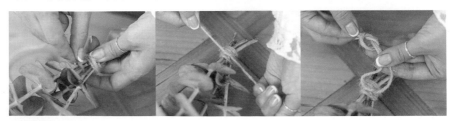

▉ 直插法

　　將花材直接一根根直插在空瓶中，使其漸漸風乾的方式。為了不受太多的地心引力影響，通常直立風乾法多用在果實或花瓣較硬挺的花材上。將花材插入空瓶時，請在每根花材之間留空隙，方便空氣流通。

▉ 平放風乾法

　　通常用於無莖狀態的花材，譬如從外面撿拾到的花頭、果實類，或是相較下適合平鋪置放的葉片，就可以利用平放法風乾。只要將花材平置在格網狀的平面或淺盤上，靜置通風待其乾燥即可。

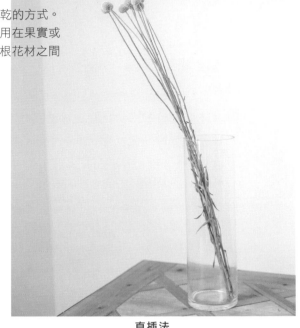

乾燥果實類

乾燥葉片

直插法

｛ 乾燥劑乾燥法 ｝

　　除了自然乾燥法，也有藉由乾燥劑製作乾燥花的方式。由於乾燥劑取得容易、不需準備太多的器具，加上用乾燥劑乾燥出來的花材通常比自然風乾更接近鮮花本色，是蠻多人喜愛的方法。尤其面對水分含量較高的花材，自然風乾的花形有時不理想，也容易有變色的情況。這也是乾燥劑乾燥法受歡迎的原因之一。

　　這裡要特別說明的是，用乾燥劑乾燥花材時不若自然乾燥的花材留有長莖，通常在放入乾燥劑前都要先剪莖，乾完後再用花藝用鐵絲加長花莖長度。

　　裝乾燥花材的容器可以用市面上好取得的保鮮盒。計畫一次乾燥較多花材的話，可以選擇寬口、深度適中的保鮮盒。首先，在塑膠保鮮盒裡面先鋪滿一半的乾燥劑後，將花莖保留約 1 公分長度剪下的花朵，花面朝上放入盒子中，其中花與花之間注意要錯開。接著將乾燥劑小心地倒入盒子中，把剩下的空間鋪滿乾燥劑。鋪設乾燥劑過程中，切記

花瓣間的空隙也要補上但避免傷害到花朵。倒滿乾燥劑後，將保鮮盒密封蓋好、寫上乾燥日期，置放約 7-10 天乾燥即能完成（乾燥劑取出後用微波爐烘乾，可再次使用）。

1 剪掉花莖，只保留 1 公分左右。

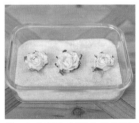
2 盒中倒入半滿的乾燥劑之後放入花朵。

3 增加乾燥劑至完全覆蓋花朵再密封。

4 乾燥後的玫瑰花。

微波爐乾燥法（鹽巴）

　　另一個和乾燥劑乾燥法相似的，是微波爐乾燥法。此兩種方法都是適合用在乾燥水分較多的花朵上。微波爐乾燥法的最大好處是，只要拿捏到過程要領，不論是操作或等待上都可以大幅縮短時間。有關微波爐製作乾燥花的方法如下：

　　將花莖保留約 1 公分左右長度剪下的花朵，花面朝上放入可微波的容器，此時容器底部要已經鋪滿厚度約 1-2 公分的鹽巴。微波容器可選擇寬口容器，除了好錯開花朵之間方便乾燥之外，也能夠一次乾燥較多的花朵量。將花朵錯置好後，用鹽巴蓋滿花朵。過程中需輕柔處理以免損壞花瓣，花瓣間的空隙也需要用鹽巴補滿。最後將微波容器放進微波爐，以 1 分鐘最小火的設定微波。微波可分多次進行，方便查看乾燥情況。此法是利用鹽巴吸收花朵在微波時釋放的水分，讓花朵可在外力的助力下完成乾燥的動作。

乾燥花材的保存與維護

有關乾燥花的保存部分，建議將乾燥花材收納在乾燥通風並不受陽光直接日照的空間。由於台灣地處潮濕，如果花材因此有變軟變色的傾向，可啟動家中的除濕機為花材除濕，以免花材受潮毀損。

若乾燥花材在保存過程中積塵，可用吹風機轉小風將灰塵吹去，或是小型的雞毛撢子或畫筆刷、毛筆刷小心地把灰塵輕輕去除。

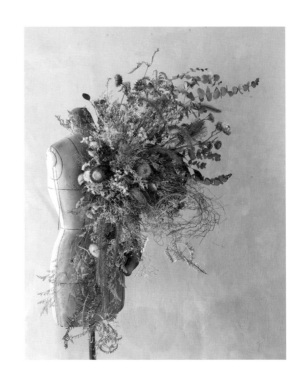

花材染色方法與技巧

　　市面上並未販售想望的花朵顏色，或準備為花藝創作添增更多奇異想像，而使用非一般花朵原有色系時，或噴或染為花朵加色，都是常見的選擇。接下來介紹幾種容易為花材染色的方式，大家不妨試試看將買回的花材自行染色，感受其中顏色轉變而產生的妙趣，也能夠瞬間加強作品的效果。

■ 吸水法

　　在花材浸潤的水中添加食用性染料，植物就會在吸水的同時將染料顏色一併吸取，進而變色。除了鮮花創作外，將吸過色彩的花材製成乾燥花也別具特色。

食用性染料的染色力較低，染料需要下多一點。

使用吸水法染色的花朵，色彩看起來渾然天成。

■ 染劑法

　　取鮮花專用油性染劑調出想要的顏色後，將鮮花朵或乾燥花朵浸入染劑中，拿出放在紙巾上吸水即完成。如果在染色過程中覺得顏色過於飽和，可以將染色的花放入乾淨的水中過水，顏色即可轉淡許多。

鮮花不用全泡入染劑中，這樣顏色有深有淺，呈現出來的感覺比較自然。

■ 噴漆法

　　使用鮮花專用噴漆染色。除了能同時運用於鮮花與乾燥花之外，和前面兩者有個比較不同之處是，噴漆法除了創作前噴色，也可以在完成花藝作品後針對不同區塊噴色，算是一個在創作上提供自由發揮的選項。為花噴漆時請帶上口罩與手套，在離花材約 10-15 公分的距離下噴灑比較能夠呈色均勻，避免顏料結塊的狀況發生。

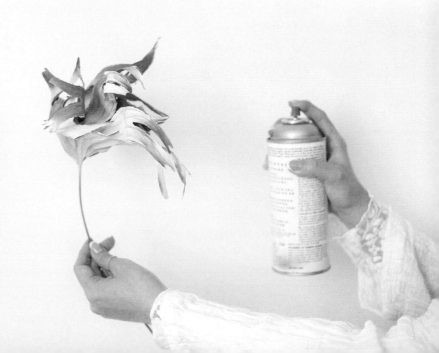

花藝設計的常用工具

花藝創作需要的工具材料不多，除了用來修剪花材的花剪，其餘依照欲創作的作品挑選，便可以完成多數花作。其中像是花束以及部分桌花，只需要綑綁的繩子或空花瓶就大功告成，算是很好入門的品項。

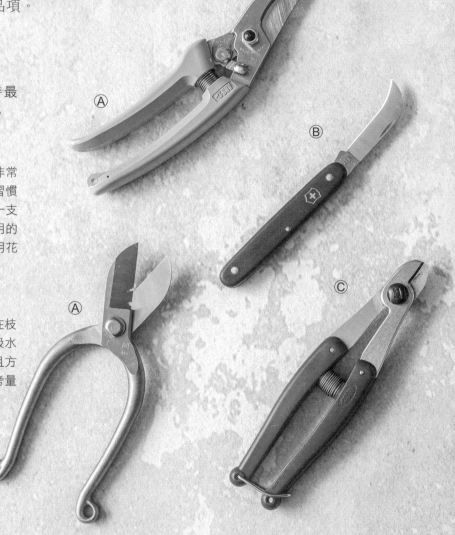

必備基本工具

以下是我在創作時最常用到的幾種基本工具。

Ⓐ 花剪

一般市售花藝用剪刀非常多元，我自己會依照使用習慣區分，但初學者建議選購一支用得順手的即可。本書使用的花剪並無凹槽，鐵絲則是用花藝專用鐵絲剪。

Ⓑ 花藝切刀

比起花剪，切刀更能在枝莖上切出銳利斜角，幫助吸水花朵的生命更加持久。而且方便好攜帶，是愛花者可以考量納入的工具。

Ⓒ 花藝專用鐵絲剪

裁剪花藝用鐵絲的專門剪刀，有些會和花剪的功能合併在一起，選購一把即可。

Ⓓ 花藝海綿

花藝海綿算是插花過程中最常用上的花藝耗材了。除了供給花材水分、固定花材位置，還能裁切出想要的模型底座。海綿分有鮮花與人造花用海綿，前者插花前需要先浸泡水再裁切，後者則可直接裁切使用。海綿要泡水時，先準備好一桶水，然後把海綿輕放在水面上，讓海綿自己吸水後慢慢沉入水中一段時間，顏色全變深後再取用。切勿把海綿強壓入水中，如此只有表面吸到水。

Ⓔ 劍山

花藝創作時固定花材的器具。劍山是日本池坊花藝最常見的花材固定工具。不過，近年來在西方花藝中也多有劍山的身影。劍山因是金屬所製，有一定重量，所以固定花材之餘同時具穩住花器重心的功能。劍山的另一特色暨好處為，可以一直重複使用，並且有不同的形狀和大小供挑選。

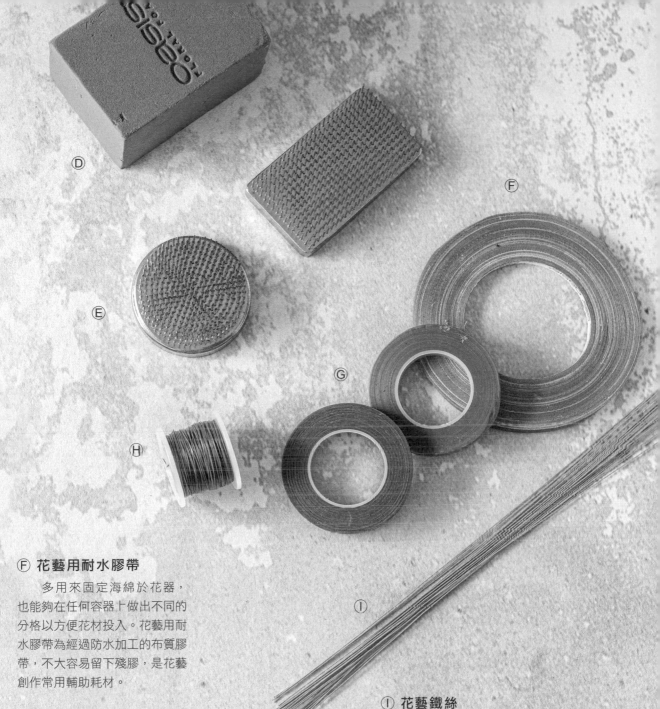

Ⓕ 花藝用耐水膠帶

多用來固定海綿於花器，也能夠在任何容器上做出不同的分格以方便花材投入。花藝用耐水膠帶為經過防水加工的布質膠帶，不大容易留下殘膠，是花藝創作常用輔助耗材。

Ⓖ 花藝用紙膠帶

具有纏繞鐵絲、花腳，為花朵與其他物件接合的功能。紙膠帶含蠟質接著劑，只要在使用時將膠帶拉長，就能起到黏著固定作用。紙膠帶雖然有黏性與伸縮性，但只要將膠帶順向往下、用手指使力一撕即可斷開，是花藝創作中不可或缺的輔助物。市面上有許多顏色可供選擇。

Ⓗ 花藝銅絲

綑綁纏繞或輔助花材時的工具，分有多種顏色與粗細。

Ⓘ 花藝鐵絲

延長接枝、花材加工、花莖補強、花莖或枝條接合處的固定或綑綁，都是使用花藝鐵絲的範疇。花藝鐵絲依粗細分號，號碼越大、鐵絲越加細軟。通常 #20 至 #30 號是最常用到的幾個尺寸。花藝鐵絲有金屬原色或是已包上綠色、深綠或深棕色花藝膠帶等不同種類，可依自己的需求選擇，甚至也可以買原色鐵絲回家後用其他特殊顏色花藝用紙膠帶纏繞。

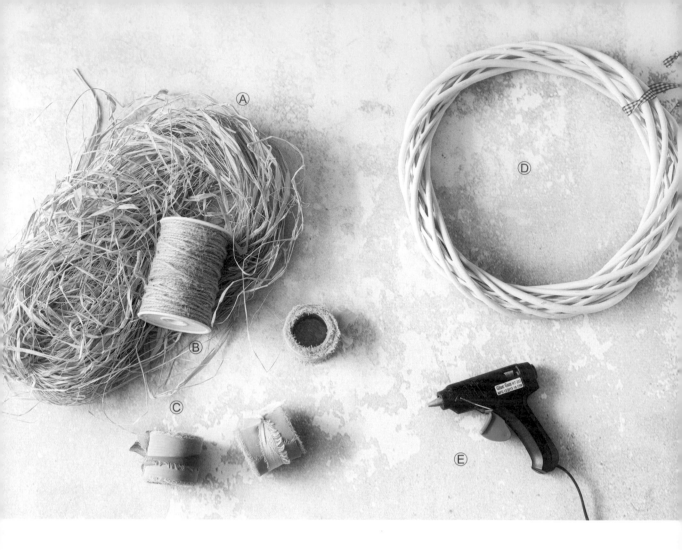

裝飾與輔助工具

　　製作花束、花圈時，如果準備一些漂亮的綁繩、圈框，
過程中事半功倍外，視覺上也更加美觀。

Ⓐ 拉菲草

　　用來綑綁花束或
裝飾的材料。拉菲草
常給人一種清新田園
風的印象，是西洋花
藝中不少創作者喜愛
拿來使用的素材。市
面上的拉菲草有天然
與人造兩種，視覺上
差異不大，主要看個
人喜好需求選購。

Ⓑ 麻繩

　　用來纏繞或綑綁
花材，也可當作裝飾
的材料。麻繩有種自
然的樸拙質感，很適
合用在類似風格的花
藝創作作品。

Ⓒ 緞帶

　　同樣是用來綑綁
花束或裝飾的材料，
由於固定性不像拉菲
草高，通常還是會先
以拉菲草或橡皮筋固
定，再以緞帶裝飾。
市面上有許多不同款
式風格，依照個人喜
好選購就好。

Ⓓ 藤圈底座

　　製作花圈時如欲節省製作
底座的時間，可直接購買藤圈。

Ⓔ 熱熔槍

　　是將棒狀的樹脂黏著劑藉
由加熱用以連接物件的工具。
熱熔槍操作簡易便利，在很快
時間內就能將材料黏著。不管
是花材、輔具或耗材皆用得上。

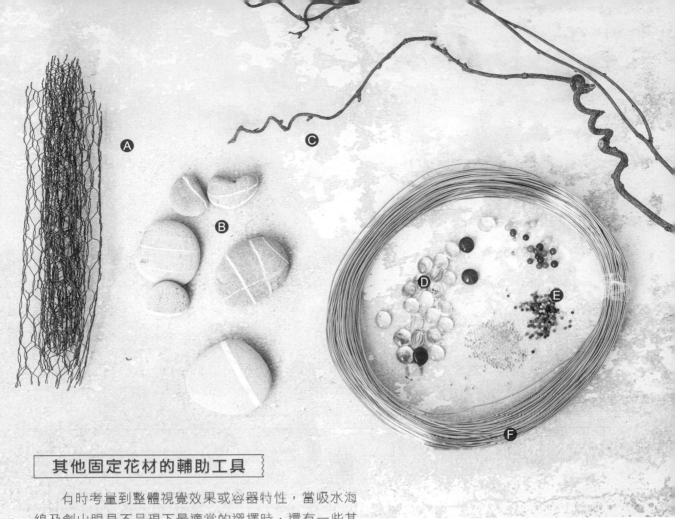

其他固定花材的輔助工具

有時考量到整體視覺效果或容器特性，當吸水海綿及劍山眼見不是現下最適當的選擇時，還有一些其他常用方式可供參考。

Ⓐ 鐵絲網

也叫做雞籠網或固定網，是用鐵絲編織成格的網子。鐵絲網除了固定海綿，也可直接代替海綿，摺疊或塑成各種所需形狀後放入花器裡固定花材，就能在花材投入花器中時固定住枝莖。除非是個人的特別設計與需求，不然使用鐵絲網時，依美觀性的考量下不建議與透明花器搭配。

Ⓑ 石頭

除了給人洗鍊現代的個性感，石頭可同時固定花材與花器。另外，插花時準備的容器重量若不夠穩定，也能利用石頭加強重量讓花器不易晃動。

Ⓒ 枝條

需要於花器口進行分格，又無奈容器口徑過小或者不適合使用膠帶、又或臨時並無輔助工具時，可挑揀花材中枝條較堅硬耐用的部分依照花器口需要的長度剪下兩段，將兩段枝條相疊成十字後用橡皮筋或繩子綁好固定在花器內部即可。

Ⓓ 玻璃珠

功用如同石頭，玻璃珠能固定花材與花器本身，並呈現些許夢幻、透亮及清涼的舒爽感。家中如有幼時玩耍的彈珠也能拿來再利用，將童年記趣一起放入花藝創作中回味。

Ⓔ 晶球

一粒粒或透明或紅或紫或黃、小顆的晶球，吸水後會立即膨脹飽滿，為花材提供固定與供水的功能，以及些微繽紛甜美的氣息。

Ⓕ 彩色鋁線

鋁線在彎折纏繞後固定花材之外，也常是花藝創作的一部分。像是將鋁線彎折成字母、尾端纏上裝水的試管插上花後，就是一個小巧可愛的作品。由於鋁線的彎折彈性高，各種大小的花莖枝條皆能藉由這樣的特性得到滿足，得以固定。

花藝用容器

　　隨著生活水平與文化素養的提升，插花藝術近年來普及度越來越高，相對的，市場上也因此跟進許多各式各樣材質與種類的花器以供選購。

　　花器之於花材，有者不可分割的密切關係，兩者不時可以相互襯托彼此間的特性與優點。花器的主要功能是「盛水插花的容器」，只要能夠達到以上陳述標準的物件，基本上都可以成為創作的花器。插作者甚至可從一些樣貌材質與顏色較奇特或藝術性的花器中得到靈感，展現出不常見的創作。不過對初學者或一般大眾而言，建議先選購外型比較正統、色彩上相對低調的花器，才能隨時派上用場。譬如：圓形、正方形跟長方形的玻璃材質，或是黑白兩色的陶瓷素面花器，都算是普遍能因應一般場合的花器選項。

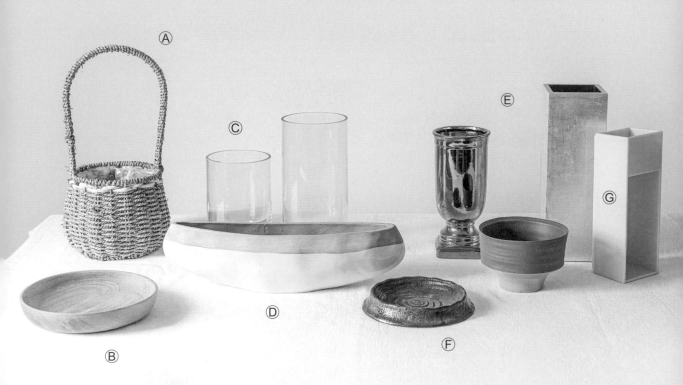

Ⓐ 植物編

運用植物材質（例如竹、藤）所編出的籃子或花器往往富有大自然情調，尤其植物編的籃子很有田園休閒氛圍，很建議愛花人收藏。藤製籃子，不需用來插花時也能充作置物盒，是有多種用途的容器。

Ⓑ 木頭

溫和、穩定與內斂的質感，是許多創作者喜愛用木頭花器的原因之一。木頭花器很適合用在日式或想表現出禪意的空間中裝飾，能加強空間的沉著閑靜氛圍。

Ⓒ 玻璃

玻璃的透視感給人輕逸涼爽的視覺感，由於能夠觀看到花器內部的花材，所以投入花器的花莖枝條最好皆經過修剪整理，也可以利用其穿透的特性，將葉片、石頭、彈珠或鋁線等裝飾在花器內，呈現另種風情。

Ⓓ 水泥和石膏

近年來此類花器很受市場喜愛，除了給人一種舒適的樸質感，部分才藝教室或網路提供教授作法，也間接普及了這類材質的接受度。

Ⓔ 金屬

需表現多點華麗感時，帶有金屬材質的花器就是最佳利器了。面對重要活動時，只要備有金屬花器，即使花材種類簡單了點，也絲毫不會減去太多豪華氣氛。不妨試著在金屬花器上只投入帶有銀白色系的葉類，會有一番特別的高級感。

Ⓕ 陶瓷

陶瓷是花藝創作時常用到的花器材質，有種大小通吃的討喜感，除了在視覺上四季皆宜，幾乎很少有人會對這類材質的花器排斥。由於價格多半合理，建議可在家中備置幾個，以應付隨時的活動或送禮花藝需求。

Ⓖ 塑膠

應該算使用與能見度最普及的花器材質了。對很多初學者來說，塑膠材質是入門的好幫手，一來價格上多半非常親民，二來也不怕搬運過程中有碎裂的可能。目前市面上的塑膠花器多半都能達到一定精緻度，倒不用太擔心品質問題。

花器外的更多可能性

看到外型理想又美觀的容器時，也不妨拿來當作花器使用。舉凡紙盒、杯子、碗、盤、試管、樹皮……等，都是能夠利用的範圍。有時或許侷礙於材質的可能侷限性，需要在創作時先行花點巧思準備。但換個角度思考，也是種不錯的腦力激盪過程。

製作鮮花作品時，有些非花藝專用容器只要先用透明塑膠紙或袋子包住吸水海綿、或是在內部放置其他小一號容器，就能防止水分滲出，成為出色的花器。

花藝設計的基本元素

設計作品時，建議先行了解幾個花藝插作前的重要元素，可加速重點的操作，順心隨性完成具個人特色的創作。有關花藝設計的元素主要分成材質、線條、比例與色彩四個部分，每個部分缺一不可，皆是成就作品的重點。

‖ 材質 ‖ 用點、線、面、塊形塑層次

提到植物材質，往往是花藝設計造型的基礎，主要依花材視覺特徵分為點、線、面、塊而構成。四個區塊根據設計的需求可以獨立也能互相搭配，而材質屬於點、線、面、塊的哪一種沒有嚴厲的規定，這是因為同樣花材有時也會隨著成長時的大小粗細而自然變換，或是設計者對花材的剪裁，而改變了本身材質屬性。

至於如何分辨花材的材質屬性，建議可從肉眼觀察的練習開始。

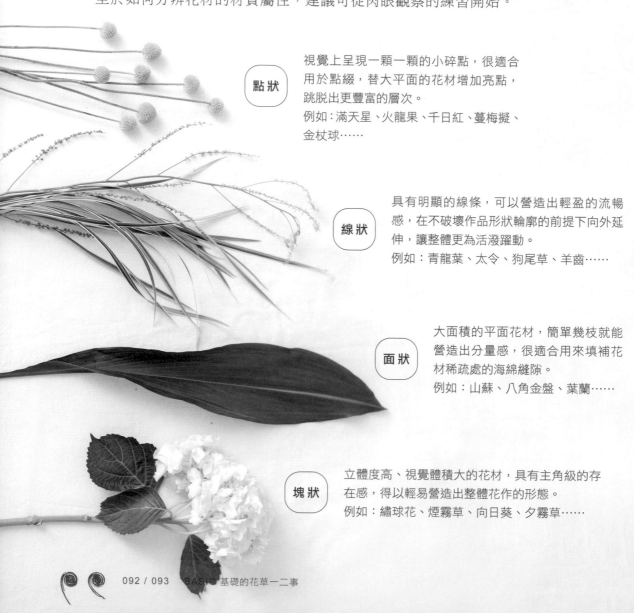

點狀
視覺上呈現一顆一顆的小碎點，很適合用於點綴，替大平面的花材增加亮點，跳脫出更豐富的層次。
例如：滿天星、火龍果、千日紅、蔓梅擬、金杖球⋯⋯

線狀
具有明顯的線條，可以營造出輕盈的流暢感，在不破壞作品形狀輪廓的前提下向外延伸，讓整體更為活潑躍動。
例如：青龍葉、太令、狗尾草、羊齒⋯⋯

面狀
大面積的平面花材，簡單幾枝就能營造出分量感，很適合用來填補花材稀疏處的海綿縫隙。
例如：山蘇、八角金盤、葉蘭⋯⋯

塊狀
立體度高、視覺體積大的花材，具有主角級的存在感，得以輕易營造出整體花作的形態。
例如：繡球花、煙霧草、向日葵、夕霧草⋯⋯

‖ 比例 ‖ 掌握視覺上的形狀、平衡

　　花型設計的比例，包含花器與花材、花材與花作，甚至花作與置放空間。之間的相互比例，都是創作前需要注意並考量的區塊。

　　比例決定了整體視覺平衡、形態與個性，是一門牽涉美學與科學的課題。例如在牆面帶框花籃 (P.118)、冠軍杯桌花 (P.130) 中，以不等邊三角形的形狀鋪陳花材，亦或在並排平行腳花束 (P.100) 中，將整體花作區分為高、中、低三個區塊配置，都是屬於比例的規劃。

　　不管是西洋或東洋花藝，對各式花型比例都有明確規範，也帶有一定深度與難度。學習花藝設計的人，不妨參考過去累積而成的古典花型進行創作，再將自己的創意發揮在比例設計上，呈現個人風貌。

‖ 線條 ‖ 運用花莖枝條的姿態

　　仔細觀察，即使是相同種類的花朵，每一朵花都有不同的表情與姿勢。如何運用各項花材的樣貌去詮釋自己的創作，可以說是花藝設計中最好玩的一點。熟悉花材各種姿態所帶來的視覺效果，可以更有效率地掌握設計，呈現作品欲表達的故事。

　　普遍的花藝設計往往喜歡由花面朝上的花朵枝材為主，才有朝氣蓬勃的氣氛，反之則儘量避開花面朝下的花朵，以免給人垂頭喪氣之感。但隨著時代多元取向的演進，各式各樣的設計已不再侷限與遵循一定規則，而是朝著設計者打算表現的概 / 觀念或故事情節而生。例如橫向散開結構桌花 (P.134)，便是利用柔麗絲自然垂下的曲度，表現流暢的弧線和華麗感。

‖ 色彩 ‖
以色彩搭配打造風格

一直以來，色彩都是設計過程中非常重要的部分。色彩有著強烈的視覺質素，能影響觀賞者心理與環境空間氛圍，是在設計作品前首先需要考量的重要環節。花藝創作前不妨先從以下幾點主要分類中，歸納出想要的效果，便能省下不少準備時間。

如欲更加熟悉對色彩的認知，可以從網路上下載色相環圖片作隨時參考。色相表示不同色的名稱與彼此間關聯，可從色相環排列了解色相之間的相似與對比關係，從中進行色彩配置原則。

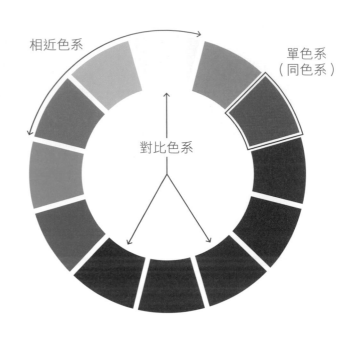

相近色系

單色系（同色系）

對比色系

———————— 有關色彩的搭配，主要分為以下六點 ————————

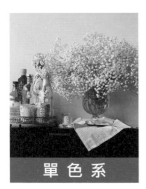

單 色 系

只以一種顏色作為整體設計的主軸。單色花的凝聚有一定的吸睛度，也能成為空間中搶眼的存在，但因整體都是單色，而顏色又有所謂的情緒影響，插作前請先確認好放置的空間，以免造成可能的壓迫感。

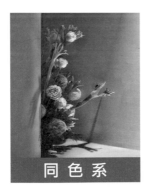

同 色 系

將同色系中有深有淺的花材進行搭配，是適合成就整體感強烈卻又不失單調的一種方法。進行深淺配搭時可以在顏色上淺多深少、或深多淺少，也能以深淺近似同比例的相搭，都有不錯視覺成果。

相 近 色 系

在花藝設計中加入譬如黃、橘，或藍、紫之類的相近顏色配置。相近色算是花藝設計中最常用到的配色方法。這種配色能夠展現豐富的顏色層次又方便駕馭，很適合初學者。

對 比 色 系

對比色是將色相環相對的顏色譬如紅及綠、黃和紫、藍與橘互相配置，以呈現既突出又活潑的變化。使用時建議不用強烈的原色配搭，多用較淡的顏色，如粉紅與淡綠色，又或是一強（原色）一弱（非原色），像是鮮黃色與淡紫色。

多 色 聚 集

將許多相異的顏色聚集在花藝創作上，展現繽紛多彩的豐富層次。多色聚集的重點是協調、不宜用原色系之外，各色的比例宜均衡分配，以免失衡而破壞了和諧感，屬於難度較高的方式。

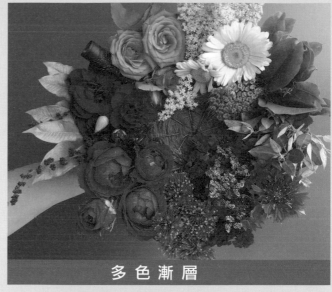

多 色 漸 層

不同顏色由垂直或平行所呈現的漸層表現，給人有著如彩虹般的雀躍新奇感。多色漸層可以只有同色系甚而對比色系，插作這類作品前建議先有些許的插花經驗或色彩敏感度。

強化風格的六種輔助色

色彩掌握非一時之間速成，
當完成的設計在色彩上不盡如人意、個性不夠時，
不妨試試以下幾點常用的輔助色，
可或多或少提升原作本來的整體印象，
成為具有一定風格的作品。

紫 色	香 檳 色	暗 紅 色	粉 紅 色	白 色
是優雅具有深度又能突出作品的顏色，不過由於顏色太過顯目，建議放在設計的較低點以免喧賓奪主。	可柔化整體，讓顏色畫面變得和諧又具氣質感。可以置放在設計各處，但切勿過於平均而顯呆板，以協調整個設計。香檳色尤其適合與紫色或暗紅色系搭配。	為作品增添幾分華貴氣息及成熟韻味時的首選。由於已是很強烈的顏色，建議搭配強度較淺的色系。很適合與帶有銀白色系的草葉類搭配。	可提亮花藝創作並帶來甜美的氛圍。粉紅色帶有喜氣卻又不俗，很適合用在喜慶場合中。可不規則地投入在花作上，使整體感變得活潑跳躍。	是能夠明亮並襯托所有顏色的重要點綴。可放在欲強調的植物旁邊突顯重點、吸引注目，或反向操作在顏色較暗淡或厚重處，提升明亮或清爽感。

一起插花吧！

HOW TO MAKE

各種花作的製作方法

註：本書中的花材數量，是指在花市購買時的量，而非剪枝
分段後的花朵數，例如紫薊 1 枝，通常會有好幾朵花。因此
需根據花材實際狀況自行調整。此外，花材照片主要是提供
讀者參照各花材的模樣，實際用量另外標示在文字中。

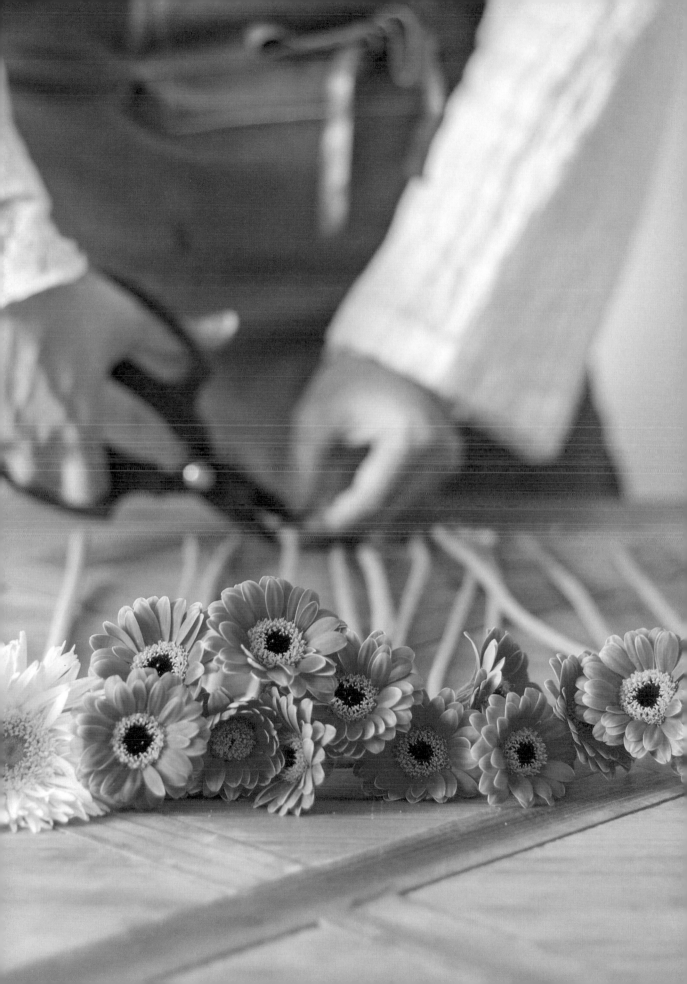

並排平行腳花束①
暖陽

作品 … P017

遇到像迷你太陽或鬱金香如此嬌貴的花種時,將花朵一枝枝平行排序鋪陳、輕巧立好的並排平行式綁法,很快就能讓軟嫩的花莖服貼成為花束。面臨狀態相似的花種時,亦只要同樣步驟即能迎刃而解。像這樣以單一花種製作的花束,加入一點點不同質感的元素增添亮點,可使整體層次更顯得豐富活躍。

花材

A 羽狀迷你太陽 … 1 枝
B 迷你太陽 … 16 枝

工具

花剪
拉菲草

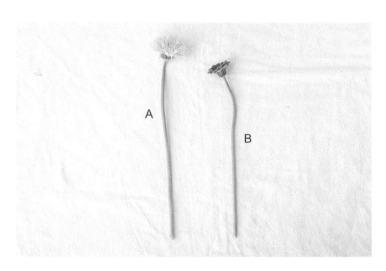

製作方法

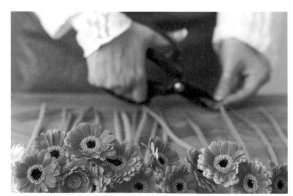

01 幫迷你太陽剪枝,避免莖枝過長而影響製作花束的過程。

02 取一枝花面正中朝上的迷你太陽作為中心點。

03 以繞圓的方式，於中心點四周排繞迷你太陽。

04 以一圈又一圈的方式鋪陳，直至迷你太陽全部用上為止。

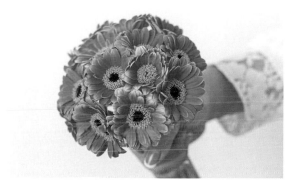

05 從正上方看，花面會形成圓形。

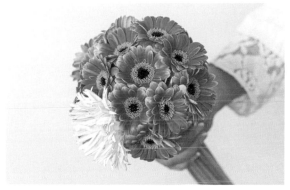

06 於最外圈置入羽狀迷你太陽，用相異的顏色跟材質點亮整個作品。

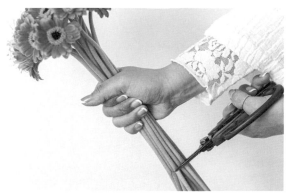

07 依據自己想要的長度，把多餘的花枝剪下。

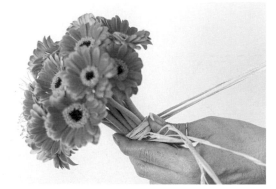

08 用拉菲草纏繞花束，束緊打結。

TIP 太陽花的莖比較軟，在繞綁束緊時力氣不要太大，以免損傷花束。

並排平行腳花束②
伯利恆綺想

作品 … P018

以高低差營造視覺延伸效果的並排平行腳花束，是一款只要將花材的輕重高低層次依序排好，很快便能完成的花束作品，對於第一次嘗試手綁花束的人，是一款入門門檻容易跨越的樣式。

過程中將整個花束分成高中低三個區域配置，再利用中間區域的小葉海桐，少量延伸到最高的伯利恆之星，避免壁壘分明的突兀感。鼓勵大家放膽嘗試，訣竅是由高到低、由輕至重的組合喔！

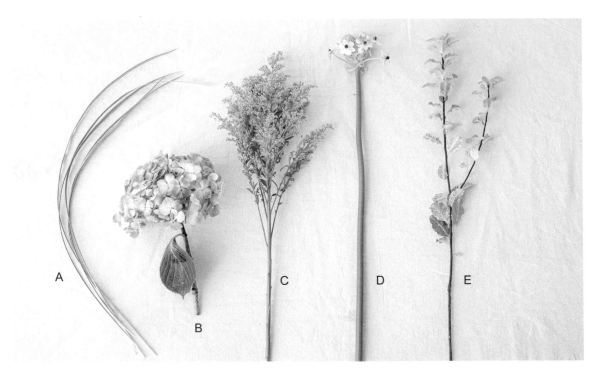

A B C D E

花材

A 斑春蘭葉 ... 10 條
B 繡球花 ... 1 朵
C 麒麟草 ... 1 枝
D 伯利恆之星 ... 2 枝
E 小葉海桐 ... 2 枝

工具

花剪
橡皮筋

事前準備

所有花材稍作剪枝整理，避免莖枝過長而干擾製作花束的過程。

01 調整兩枝伯利恆之星的前後高低姿態後並排。

02 以伯利恆之星為主軸,前後方各別配置小葉海桐與麒麟草。小葉海桐及麒麟草需與伯利恆之星間有一定距離,形成高低差的視覺效果。

03 在花束下方擺放繡球花,成為花束焦點。
Point: 用高、中、低的區塊方式配置花材,更方便上手!

04 將斑春蘭葉彎成一圓弧,飾於繡球花旁,加強繡球花的輪廓與增添線條感。完成後剪下多餘的花枝,並纏繞橡皮筋,最後調整斑春蘭葉遮藏橡皮筋即可。

| COLUMN | 用橡皮筋固定花束的方法

　取橡皮筋套在一枝較粗的枝莖上(如圖1),將橡皮筋繞花束數圈(如圖2),最後套回原來的枝莖(如圖3)即可固定花束。

螺旋腳花束①
悅 舞

作品 … **P021**

偶爾家裡有花器，卻剛好沒有吸水海綿或其他固定花材的工具時，可以將花材直接製成花束投入花器中，就是一盆桌花了。

開始前先決定花束支點的長度。支點離花朵越近、則花束尺寸隨著縮小，離花朵越遠、則花束尺寸跟著變大。建議可先從花朵起算約 15-20 公分處作為支點，因花材狀況或需求自行進行調整。

花材

A 水仙百合（黃）... 3 枝
B 水仙百合（白）... 13 枝

工具

花剪
橡皮筋
麻繩
拉菲草

事前準備

花材整理乾淨備好，如摘除枯黃的葉子、花瓣，或是花束支點（束口）部分以下的花葉。

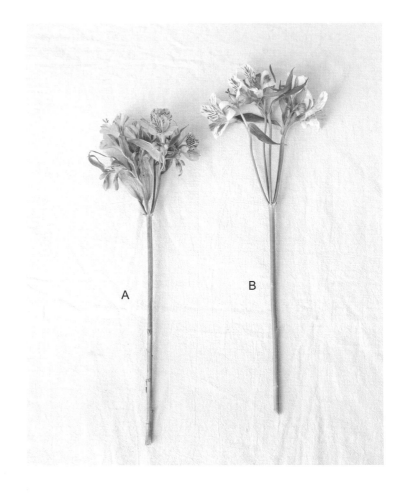

A B

製作方法

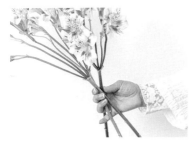

01 取三枝白色水仙百合交叉交疊，形成三支點的狀態。食指與大拇指靠攏成為虎口，圈住二支點處。

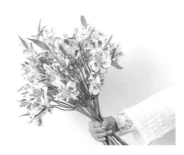

02 依序在支點間空隙處靠左鋪排水仙百合，螺旋腳花束的輪廓漸漸形成。

03 花束快完成時加入黃色水仙百合，提亮作品整體，並剪下多餘的花枝。

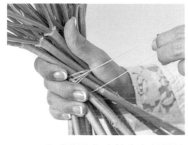

04 完成後取橡皮筋套在較粗的枝莖上，繞花束數圈後套回原來的枝莖以固定花束。

TIP 練習螺旋腳束口時，為避免手溫影響枝條變軟，可先用塑膠棒或木筷替代。

| COLUMN |　用麻繩固定花束的方法

　　用橡皮筋固定花束以後，也可以再用具有質感的麻繩綑綁，或是加上拉菲草。綁好後直接送人，簡單大方又好看。

　　麻繩先彎成一個 U 型圈後，讓圈朝上靠緊花束。麻繩兩端較短的一段靠緊花束不動，然後用長的一段開始在上面繞圈，遮住橡皮筋的部分（如圖 1）。繞完後將最後剩下的麻繩穿過小圈（如圖 2），從下方把短的一端麻繩向下拉，縮小圈口打結（如圖 3）。也可以再用拉菲草纏繞束口後打結（如成品圖）。

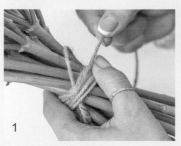

1

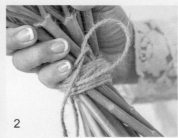

2

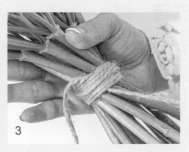

3

螺旋腳花束②
茸絨

作品 … P022

螺旋腳花束不受太多形式上的拘束，大抵而言，只要先選出三枝花莖較堅固的花材當做支點，再以45度斜角不斷堆疊。在花材與色彩比例已經搭配好的情況下，過程中不用太著墨於排花的順序，把花材整理好後，先將主體聚合，接下來隨心所欲地玩樂即可。

這裡以外型獨特的綠石竹為主，花朵類為輔，企圖表現有別於一般多由花朵成立的花束形象。青綠絨毛球狀外形，能在花藝設計中增添另類質感。

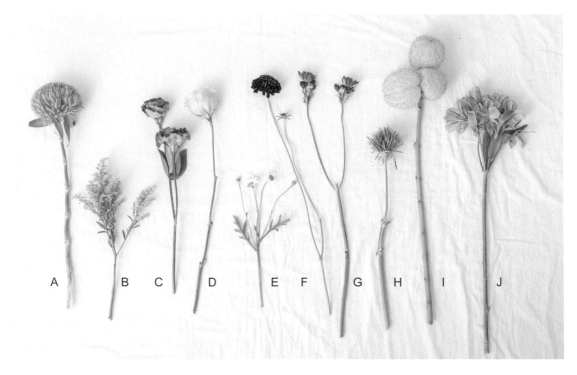

A B C D E F G H I J

花材

A 綠石竹 … 4 枝
B 麒麟草 … 1 枝
C 桔梗（酒紅）… 2 枝
D 桔梗（綠）… 2 枝
E 瑪格莉特 … 1 枝
F 松蟲草 … 2 枝
G 紫芨 … 1 枝
H 紫薊 … 1 枝
I 唐棉 … 1 枝
J 水仙百合 … 2 枝

工具

花剪
橡皮筋
麻繩

- 先將花材整理乾淨備好，如摘掉枯黃的葉子、花瓣，或是化束支點（束口）部分以下的花葉。
- 桔梗依岔出的花莖分成兩到三段。一枝桔梗通常會岔出兩到四枝的花莖，可將其裁剪分開，方便利用在不同的位置。

製作方法

01

利用三枝大圓面積的綠石竹，彼此交錯形成一個支點，營造花束的主要視覺聚焦。

02

手握花莖交錯的支點，將花材圍繞在綠石竹一側，花莖沿著螺旋角度依序鋪陳。

03

用同樣大面積的唐棉，形塑另一側的圓，讓花束維持渾圓的形狀。

04

整個花束大致區分三塊，在最後一個區塊，用麒麟草的高低差，增加破格的變化性。

準備一至兩個跳出圓形花束輪廓的花材元素，會讓作品更加活潑生動。

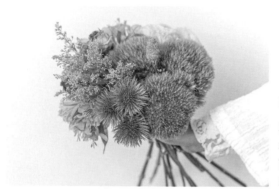

05

再鋪陳疊上剩下的花材，填滿最後一區塊，讓整體保持圓形，完成螺旋腳花束。

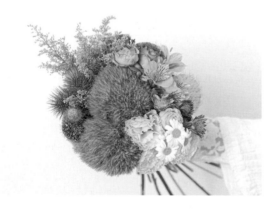

06

重新檢視一次花束整體，確認花材之間的高低層次，與作品形狀是否維持圓形。

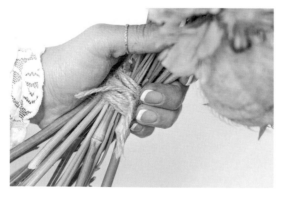

07

取橡皮筋套在較粗的枝莖上，繞花束數圈後套回原來的枝莖固定，再以麻繩纏繞花束束口，打結。

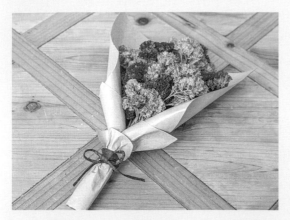

我喜歡自然的風格，送花很少另外包裝，通常選擇以麻繩或是拉菲草綁束。如果想要加點變化的時候，以下這種也是我經常使用的方式。

工具

剪刀
包裝紙
拉菲草

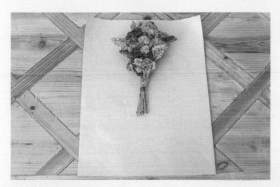

01 包裝紙裁至想要的大小，以能剛好包覆住花束的尺寸為主。把花束置放於包裝紙中間，留下約三分之一或可以遮蔽花束束口以下莖枝的留白處。

02 將留白處往上對折，覆蓋花束束口以下枝莖。接著左方包裝紙往內折向花束，再取半對折往外翻。

03 右方包裝紙先往內折向花束，再取半對折往外翻。於束口處把左右兩邊包裝紙對折部分捏緊，讓包裝紙出現皺褶波紋。

04 取一小長方條能夠包覆前方束口捏緊處的包裝紙，置放於束口前方。

05 用拉菲草纏繞花束幾圈，最後綁上蝴蝶結即完成。

倒掛花束（鮮花／乾燥花）
盈草翠蔭

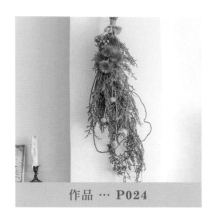

作品 … P024

　　這款倒掛花束的特性，是由能夠自然風乾為乾燥素材的鮮花組合而成，不僅可延長時效性，也可以感受到時間帶來的變化。

　　在製作上掌握由高至低的原則，以高低差交錯鋪陳鹿角草和金杖球，再利用枯枝獨特的姿態表現線條的變化性。最後在收尾處以較具重量感的紫薊和銀果，為花束添加強化的視覺焦點。

花材

A 枯枝 … 1 枝
B 鹿角草 … 3 大枝
C 紫薊 … 1 枝
D 銀果 … 1 枝
E 金杖球 … 5 枝

工具

花剪
橡皮筋
緞帶

事前準備

紫薊分段剪枝備用。

製作方法

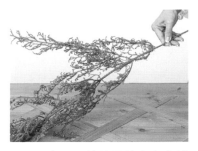

01 先取一枝最長的鹿角草當基座。

02 放上略長一些的金杖球，再鋪上短一點的鹿角草。

03 接著疊上枯枝。

04 繼續以層次堆疊的原則，由高至低鋪陳鹿角草、金杖球至想要的花束長度。

05 在下方的花束焦點處，高低前後地布置上紫薊。

06 想像聚落成圓形的樣子，置入銀果。

07 取橡皮筋套在較粗的枝莖上，繞花束數圈後，套回原來的枝莖以固定花束。

08 用緞帶包覆花束束口處並遮蔽橡皮筋，最後打上蝴蝶結。

TIP

將可乾燥花材於新鮮時做成倒吊花束，一邊觀賞一邊乾燥的轉換過程，也是種欣賞花草的方式呢！

倒掛花束（乾燥花）
秋序

作品 … P025

先以最長的花材做為基準，抓出想要的花作長度後，接下來只要依照高低差交錯置放平面葉狀和線狀的花材，營造出層次感即可。最後在視覺焦點的收尾處，以較具重量感的花材集中置放，堆疊出小型花束般的感覺。

雖然由同色系組成，但此處用了許多不同視覺材質的花材，像是充滿線條動態與毛茸茸質感的毛捲蕨，這樣的搭配帶來了另類的活潑趣味，讓作品生動起來。

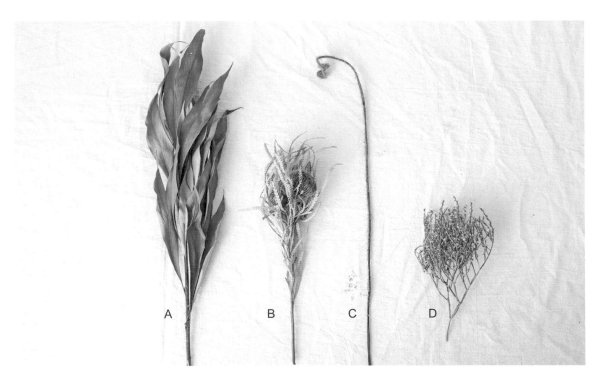

A B C D

花材

A 乾燥銀樺葉 … 2 枝
B 乾燥山茂堅 … 4 枝
C 乾燥毛捲蕨 … 5 枝
D 乾燥雪花 … 1 把

工具

花剪
橡皮筋
拉菲草

事前準備

雪花分段剪枝備用。

製作方法

01 設定好倒掛花束的長度，取兩枝毛捲蕨排好，置於花束最高的部分作為尾端範圍。

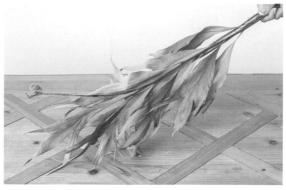

02 將兩枝銀樺葉由高至低堆疊。若銀樺葉的形狀較茂盛或分枝多，可適度修剪，並保留備用。

03 將毛捲蕨由高至低排入。花束越低處，花葉配置量要越多，若有修剪下的銀樺葉也可置入。

04 山茂堅高低有層次地鋪陳於花束低處，表現花束的重心。

05 雪花像托著山茂堅般，配置於山茂堅彼此間的空隙處與四周。

06 取橡皮筋套在較粗的枝莖上，繞花束數圈後，套回原枝莖以固定花束。再纏上拉菲草打結。

TIP 家裡臨時舉辦派對時，可將倒吊花束從牆上取下放置簽名桌邊，就變成派對用花了！

鮮花花圈
豐收

作品 … P029

製作花圈時，建議多注意整體花材大小與高低是否擺置在圓的輪廓範圍內。另外，由於花圈需要的花莖較短，身旁如有剩餘、已剪下或從枝條掉落的莖短花材，可視花材狀態適時應用。

在鋪陳好花材後的最後階段，利用葉材遮蔽海綿時，要考量到整個花作的平衡感，避免塞入過多的葉材，以免本是豐盈熱鬧的花圈反而顯得擁擠厚重。

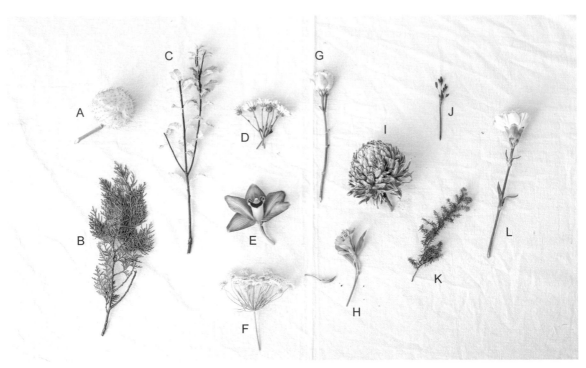

花材

A 唐棉 … 1枝	G 桔梗 … 1枝
B 扁柏 … 1枝	H 水仙百合 … 1枝
C 小葉海桐 … 1枝	I 牡丹菊 … 2朵
D 小菊花 … 1枝	J 米太蘭 … 3枝
E 東亞蘭 … 1枝	K 雪松 … 1枝
F 蕾絲花 … 1枝	L 康乃馨 … 3枝

工具

花剪
花圈海綿

製作方法

01 花圈海綿泡水備用，並且將需要剪枝分段的花材整理備好。

02 選擇花圈視覺焦點處後，讓兩朵牡丹菊面朝不同方向插入海綿中。

03 將面積較大的東亞蘭、康乃馨與唐棉，豐盈地鋪陳於牡丹菊的對角，保持視覺平衡感。

04 把枯梗、小菊花及水仙百合想像成橋梁，層次錯落地將步驟 02、03 連接起來。並在牡丹菊下方插入幾朵花，讓兩對角線的視覺重量更為平衡。

05 以紅花配綠葉的概念，將小葉海桐置於花圈正面剩餘的大空隙中，襯托所有花種的瑰麗。

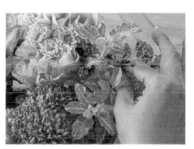

06 在小葉海桐間插入點狀的米太蘭，用不同材質填補，添加相互印襯的趣味。

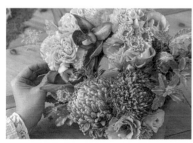

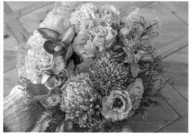

07 用蕾絲花、扁柏與雪松重點式地加強在花圈側面，豐富花圈整體的量感。

Point: 大朵蕾絲花直接放上去會破壞視覺平衡，取小朵點綴即可。

TIP

花圈改放在桌上，中間再放上蠟燭後，就是營造浪漫燭光晚餐的美麗桌花。

乾燥花圈
綠野

作品 … P030

鋁線可以是固定花材的一員、也能製作成花器，是在花藝創作時很方便的素材。平常就可以先預留一些在身邊，以備不時之需。

這個作品中使用的花材種類少，著墨在結合各材質的姿態。尤其所有花材在花藝用鐵絲輔助下，皆能自由無礙地彎折調整方向，讓作品有百分百的機會完整表達自身本質的個性。完成這個花圈的難度不高，為花材嫁接鐵絲或許花費不少過程與時間，但成果往往令人滿意，值得一試。

花材

A 乾燥圓葉尤加利葉 … 5 枝
B 金杖球 … 2 枝
C 乾燥雪花 … 1 把

工具

花剪
鋁線
26 號花藝用鐵絲
花藝用紙膠帶

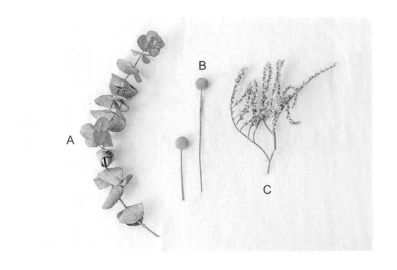

製作方法

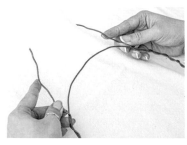

01 將鋁線彎成理想的圓圈大小後，於兩端鋁線交接處開始纏繞到第一條鋁圈上，直至兩端鋁線又碰頭為止。

02 取數支花藝用鐵絲，每支依三等分剪下備用。

03 圓葉尤加利葉、金杖球與雪花分段剪枝。準備纏繞上花藝用鐵絲與紙膠帶。

04　圓葉尤加利葉的鐵絲架置方法：取一段花藝用鐵絲，於三分之二處彎成一 U 字型、穿過枝莖間，捏緊縮小 U 字型的部分後，使用較長那一端纏繞花莖與剩餘鐵絲，再纏上花藝用紙膠帶。

05　雪花的鐵絲架置方法：同圓葉尤加利葉做法。

06　金杖球的鐵絲架置方法：取一段花藝用鐵絲，於三分之二處彎成一 U 字型、置放於枝莖上後，使用較長那一端纏繞花莖與剩餘鐵絲，冉纏上花藝用紙膠帶。

07　纏繞好鐵絲的花材和鋁圈。花材盡可能先大量纏好，製作過程會比較順利。

08　將圓葉尤加利葉與雪花高低錯落、有層次地纏繞於鋁圈上。

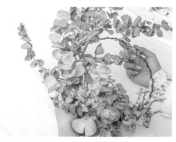
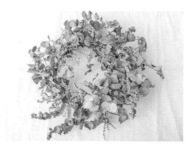

TIP

用花藝鐵絲做的花腳具有極高的調整彈性，讓作品能保持高度的姿態自由性。

09　纏繞時讓花材的姿態順著鋁圈，並盡可能密實纏繞至鋁圈完全被花材遮蔽。

10　最後在花圈上點綴金杖球即完成。

懸吊花圈
盛夏星雨

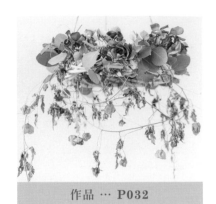

作品 … P032

藤圈是乾燥花花圈最常使用的底座之一，藤圈有市售或自行製作兩種，除非市面上沒有想要的尺寸，不然建議可直接就用市售藤圈，可節省製作過程的時間花費。

乾燥花固定於花圈的方法依花材種類、個人習慣和設計而決定。不論是熱熔槍、花藝用銅絲、花藝用鐵絲或直接插入藤圈縫隙，皆是製作時常用的方法。

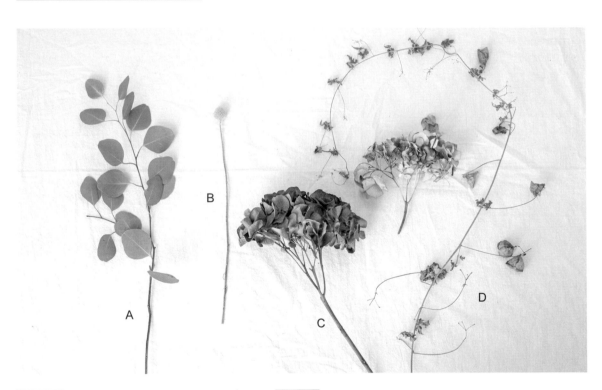

花材

A 乾燥大圓葉尤加利葉 … 2 枝
B 金杖球 … 5 枝
C 乾燥繡球花 … 1 朵
D 乾燥倒地鈴 … 4 枝

工具

花剪
麻繩
花圈（藤圈）

製作方法

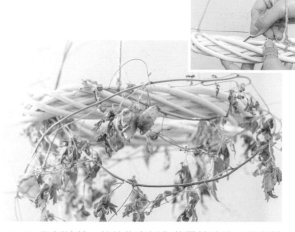

01 找出花圈能夠平衡的三個支點，綁上麻繩後懸吊好備用。

02 取倒地鈴一枝枝依序插入花圈縫隙後，隨意纏繞花齒，最終讓尾端自然地垂下。

03 取大圓葉尤加利葉分段剪枝，以上下層次錯落的手法鋪陳於花圈四周，宛如桂冠的模樣。

04 使用金杖球增加跳動感和提亮整個花圈。

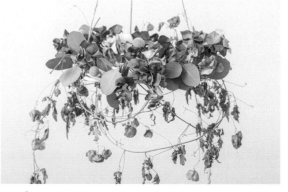

05 取繡球花分段剪枝，布滿花圈。
Point: 此處使用的是乾燥後噴漆的繡球花，可自行噴漆，或於花市購買成品。

06 完成。如果花圈空隙過大讓枝材容易鬆脫，可在作品完成後補上熱熔膠加強固定。

市面上其實有不少現成物件皆可當作懸吊花藝的架構，建議大家多多利用。

牆面帶框花籃
妍言絮語

作品 … **P035**

使用藤籃這類物件裝盛鮮花時，只要準備足夠負重的玻璃紙或塑膠袋密實固定於內裡，達到防水效果，再放上吸飽水的海綿，即可方便作業。

至於花材配置，建議以藤條形成的圈裡為範圍。此外，避免畫面單調呆板，以劃出範圍的圓葉尤加利葉適度錯落分布、作為線條延伸和動態的表達，即可達到優異的破格效果，增顯活潑度。

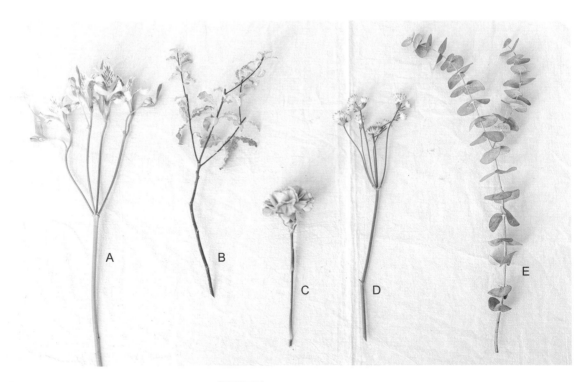

花材

A 水仙百合 … 1 枝
B 小葉海桐 … 1 枝
C 康乃馨 … 3 枝
D 白芨 … 1 枝
E 圓葉尤加利葉 … 2 枝

工具

花剪
海綿
藤籃
塑膠袋或玻璃紙

製作方法

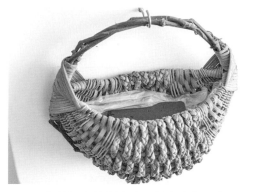

01 海綿切下適當大小、削去邊角浸水後，裝入塑膠袋，置放於藤籃裡。
　　Point: 海綿的邊角容易碎裂，事先削平可避免過程中碎化，並增加插作的面積。

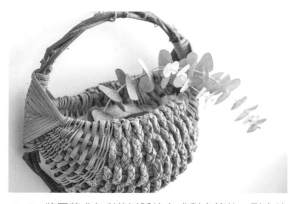

02 將圓葉尤加利葉以弧線方式劃出籃外，引出線條與動感。

03 以不等邊倒三角形的輪廓，鋪陳主花康乃馨。

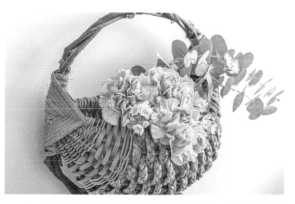

04 用白芨填補三角形之間的坔隙處，並突顯康乃馨的色彩。

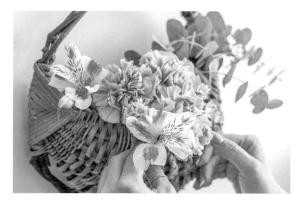

05 水仙百合鋪陳在三角形尖端的各三點，延伸作品的範圍。

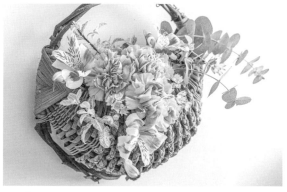

06 最後以小葉海桐點綴三角形四周，增加作品豐盈感，完成。

TIP　任何容器都能是花藝設計的裝盛，千萬別侷限了自己的想像力！

單一花種桌花
翼舞栩栩

作品 … P038

單一花種也適用聚合的方法，將多盆單一花種花色的桌上花有層次地排列一起，形成較大型的作品。製作時如選用了同樣花色，會帶給觀賞者更直覺深刻的第一印象。

這是一款節省選花、插花時間又兼具效果的花作形式。以下將使用三種花材進行插法和組合示範，並挑選透明的玻璃花器分享瓶內枝莖的處理。透明花器也是很好的發揮空間，鋪入大面積的葉蘭裝飾，輕易為視覺帶來更顯豐富的觀感。

花材

A 葉蘭 … 3 片
B 麒麟草 … 7 枝
C 康乃馨 … 20 枝
D 水仙百合 … 15 枝

工具

花剪
圓口玻璃花器（高）
圓口玻璃花器（中）
圓口玻璃花器（低）

事前準備

先將花材整理乾淨備好，
摘掉枯黃的葉子、花瓣。

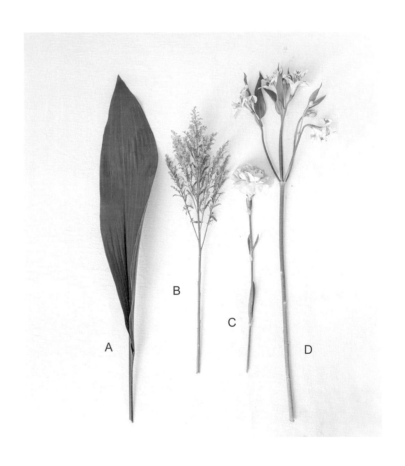

A　B　C　D

製作方法

01 葉蘭削去背面葉梗，正面朝外彎成圈，分別置入花器中，並調整成想要的姿態。
Point: 葉蘭的耐期長、可塑性高，寬長大葉片兼具姿態與面積的功能，用來裝飾容器也很適合。

02 水仙百合斜斜地投入高圓口玻璃花器中。接下來以枝枝交疊鋪排的原則，依序將新枝斜插在前枝的後面，讓瓶內枝條呈現整齊的螺旋狀。排成一圈後，剩下的花朵投進螺旋圈中心空隙裡。

03 麒麟草同步驟 02，投入中圓口玻璃花器內。

04 康乃馨同步驟 02，投入低圓口玻璃花器內。

05 將中、高、低圓口玻璃花器前後錯落相聚擺放。

TIP 葉蘭也可換成其他葉材或水晶土，就能帶來不同的視覺效果。

碗花
日 出

作品 … P041

碗花的步驟簡易，只需先把主花置於視覺焦點處，再以此為準、四周錯落地鋪陳上其他花材，布滿整個碗型開口，即能達到不凡的視覺效果。

作品最後用茴香延展出線條，為作品整體帶來輕盈的動態與空氣感。因為香草食用植物的茴香不僅姿態優美，還會散發淡淡特殊清甜氣息，放在家中就是最自然的安神芳香良方。

花材

A 初雪草 … 3 枝　　F 唐棉 … 1 枝
B 茴香 … 3 枝　　　G 牡丹菊 … 1 朵
C 繡球花 … 1 朵　　H 紫薊 … 1 枝
D 迷你太陽 … 3 枝　I 綠全捲 … 1 枝
E 康乃馨 … 3 枝

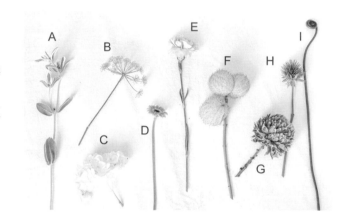

工具

花剪
海綿
碗型陶瓷開口花器

製作方法

01 海綿裁切至適當大小、削平邊角，浸水完成後置入花器中。

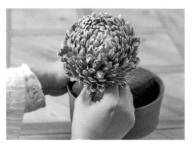

02 牡丹菊剪枝後，以花面最美的方向（這次作品花面是朝右邊比較耐看），配置在視覺焦點處。

03 準備康乃馨，圍繞似地鋪陳在牡丹菊的左邊。

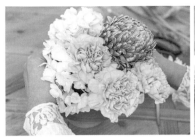 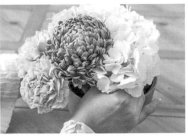 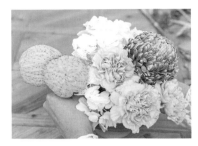

04 接著把繡球花從康乃馨左側開始，往牡丹菊的方向簇擁過去，從左到右連成一片。

05 將唐棉安插在左後方。

06 將初雪草剪成比前面花材稍長一點的高度，點綴在花間，以不同材質增加作品層次。

07 取一枝茴香剪枝，置入康乃馨之間拉出線條，表現深度。

08 迷你太陽剪枝，有高有低聚集在牡丹菊旁邊，形成塊狀化群。

 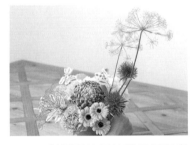 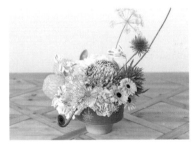

09 紫薊剪枝，高低分配在牡丹菊右方，作為稍後作品高低差的中段聯繫。

10 利用兩枝長枝茴香展現出線條高度與動態，與前面的茴香相呼應。

11 綠全捲剪枝後，從前方茴香處下方延伸出來，點綴作品深度與趣味性，完成。

 TIP　當小型的迷你太陽遇上大型的塊狀面積如牡丹菊時，可以用群聚的方式擴大體積，在襯托之餘，不因形體太小而遭埋沒。

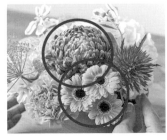

狹長橫向桌花
朝屬

作品 … **P042**

　　進行時先利用花材將中、前、後、左、右位置訂定完畢，之後只要在依此劃分的範圍內盡情揮灑，即不難完成雙面皆可欣賞的花作。

　　使用花材中，雞冠花有絲絨般的肌理，造型就如宮廷禮服的裙擺摺子，是富有戲劇感的花材。尤其綠色雞冠花有種低調美，作為添增花作的質感很恰當。像這樣利用不同質感、深淺堆疊的兩種同色系花作，整體屬性純然卻不單調。

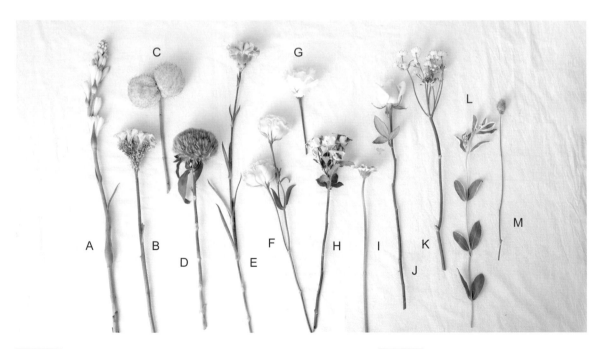

花材

A 夜來香 … 1枝
B 雞冠花 … 1枝
C 唐棉 … 2枝
D 綠石竹 … 3枝
E 康乃馨 … 5枝
F 桔梗（綠）… 2枝
G 桔梗（粉白）… 1枝

H 迷你玫瑰 … 1枝
I 迷你太陽 … 1枝
J 玫瑰 … 3枝
K 白芨 … 1枝
L 初雪草 … 1枝
M 松蟲草 … 2枝

工具

花剪
海綿
狹長型開口水泥低花器

製作方法

01 海綿裁切至適當大小、削平邊角,浸水完成後置入花器中。

02 在花器的中央、前、後、左跟右,各個方向斜插康乃馨,讓康乃馨能有不同花面的呈現,才不會顯得呆板。

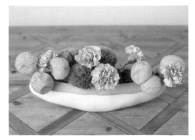

03 在康乃馨構成的主要範圍內,依序使用花材填補空隙。先插入大面積的綠石竹與唐棉。

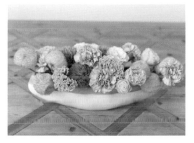

04 再插入雞冠花、綠枯梗,在圓與圓之間增加不同材質做區隔,增加層次。

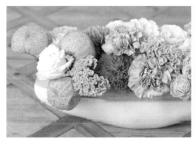

05 接著在綠色花材之間空隙嵌入粉白桔梗、玫瑰、迷你玫瑰,讓作品更添豐富視覺層次。

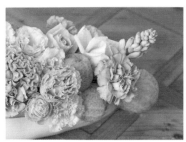

06 取夜來香剪枝,安插於邊角位置,成為作品的視覺延伸。

07 在中心點康乃馨的位置,以些微高於康乃馨的高度置入迷你太陽,加強中心點的視覺效果。

08 白及、初雪草與松蟲草剪枝後,點綴在空隙處。高度可略高過其他花材,加深層次度。

TIP　當作品整體多是同色系時,建議用不同顏色深淺與花材材質,可讓作品不失單調又具整體感。

半圓型桌花
凝醇慕色

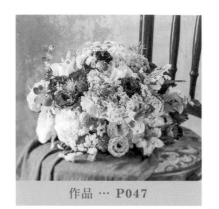

作品 … P047

　　製作半圓型桌花時，需先將海綿五面中心點定位，再以此為輪廓的基礎框架，於範圍內鋪陳點、線、塊材質花材，過程中彼鄰的花材儘量不重複，如此從每一面向觀賞時，更有機會欣賞不同形貌、材質各異花材間的群聚之美。

　　在這個花作中，以香檳、暗紅、白、粉紅等點綴色系花材組合，在彰顯豐富的層次感之餘，不搶掉深色勃根地紅桔梗的風采。

花材

A 夜來香 … 1 枝
B 蕾絲花 … 1 枝
C 玫瑰（白）… 3 枝
D 玫瑰（香檳）… 3 枝
E 松蟲草 … 3 枝
F 伯利恆之星 … 3 枝
G 水仙百合 … 3 枝

H 鬱金香 … 3 枝
I 康乃馨 … 3 枝
J 紫芨 … 1 枝
K 桔梗（綠）… 2 枝
L 桔梗（勃根地紅）… 3 枝
M 圓葉尤加利葉 … 3 枝
N 銀果 … 3 枝

工具

花剪
海綿
圓形陶作淺盤

製作方法

01 海綿裁切至適當大小、削平邊角，浸水完成後置入花器中備用。

02 將海綿的五個平面作為構成半圓型花作的主要面向。找出五個面向的中心點，取康乃馨、玫瑰（白色與香檳色各一）、桔梗（綠色）、銀果較佳的面向，各別斜插於五面的中心點。

03 用桔梗、伯利恆之星、水仙百合、銀果、康乃馨、玫瑰與鬱金香等花材，配置在每面中心花材旁的四個邊角，形塑出圓形的架構。

04 檢視作品的圓弧度，把超出圓形範圍的花朵往海綿深處固定。

Point: 調整花型時寧願將花朵往海綿內縮而避免往外拉出，以免海綿產生空洞，花朵無法確實從海綿中得到水分。

05 將蕾絲花、松蟲草剪枝分段，分配在花間的空隙處。

06 將夜來香、紫莢與圓葉尤加利葉剪枝後，以稍微超出圓形範圍的長度點綴整個花型，增加材質及層次感。

Point: 以質量較輕的花材點綴，可帶出躍動感而不破壞圓形的結構。

半圓型 + 垂直線條桌花
皓夜

作品 … **P048**

事實上只要學會了半圓型桌花，對此款花型的理解也就相去不遠。過程中只要稍加注意柔化半圓形及垂直線條兩個形貌之間的距離，避免壁壘分明的情況出現，作品輪廓就會有一體的感覺。

在這個作品中也可以明顯看到關於前面章節提到，花藝創作的「比例」概念，將花作區分成上、中、下三個區塊鋪陳，達到視覺上的平衡。

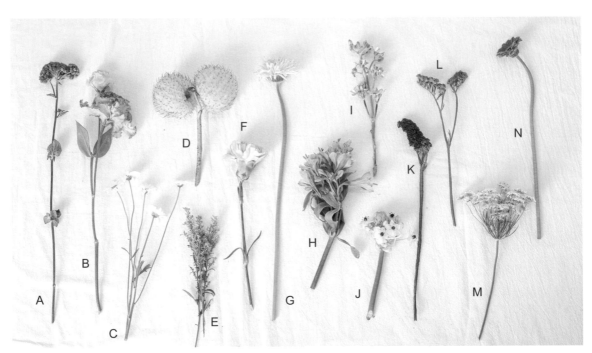

花材

A 藿香薊 … 1 枝
B 桔梗 … 2 枝
C 瑪格莉特 … 1 枝
D 唐棉 … 1 枝
E 麒麟草 … 2 枝
F 康乃馨 … 4 枝
G 羽狀迷你太陽 … 3 枝

H 水仙百合 … 1 枝
I 藍星花 … 1 枝
J 伯利恆之星 … 2 枝
K 星辰花（深紫）… 1 枝
L 星辰花（淺紫）… 1 枝
M 蕾絲花 … 2 枝
N 迷你太陽 … 2 枝

工具

花剪
海綿
白色陶瓷圓口花器

製作方法

01 海綿裁切至適當大小、削平邊角，浸水完成後置入花器中。

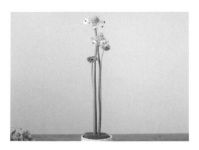

02 取最具重量感、直挺狀的伯利恆之星、迷你太陽，高低配置於視覺正中心位置，先抓出作品高度。

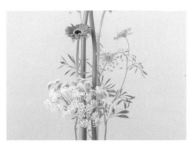

03 接著高低錯落地插入視覺上較輕盈的蕾絲花，完成作品垂直線條的部分。

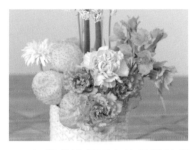

04 接著進行下方的半圓形部分。將面積較大的花材，康乃馨、桔梗、水仙百合、唐棉及羽狀迷你太陽剪枝後，斜插至海綿前後左右四面的中心處，大致架構出半圓輪廓。

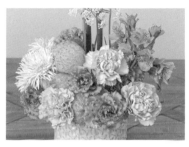

05 使用同步驟 04 的花材，繼續鋪陳半圓範圍內的空間，完成半圓形。

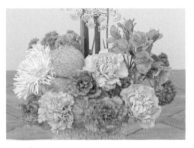

06 藿香薊剪枝分段，填補在右邊與後方，讓半圓形更圓潤。

07 麒麟草剪枝後，安排在垂直線條跟半圓形之間，緩衝兩個迥異的型態，讓作品整體更加柔和。

08 將小面積的瑪格莉特、藍星花與星辰花剪枝分段，以稍微跳出半圓形範圍的長度點綴在花間空隙。

TIP

如已有半圓型花作，想在原本花型上多作變化時，可直接拿掉花作中心置高處的數朵花材，再以高低錯落插上垂直線條。

冠軍杯桌花
獨白

作品 … P051

創作時建議把置高點以及最寬範圍都先設定好，再進行主體的鋪陳。花楸線條姿態萬千、搖曳有風，剛好應用在界定範圍大小跟輪廓打底。

先以花楸架構出整體區域後，依序插入面積大至小的花材，在兼具氣勢及優雅姿態的百合後，以充滿線條感的線菊，以及鮮豔小球粒果實狀的千日紅增添層次變化、點綴亮點。

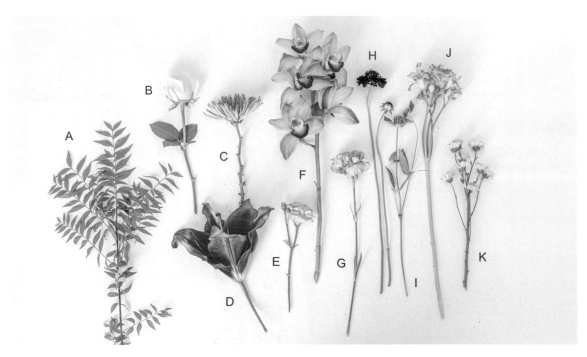

花材

A 花楸 … 2 枝	G 康乃馨 … 3 枝	
B 玫瑰 … 3 枝	H 松蟲草 … 1 枝	
C 線菊 … 2 枝	I 千日紅 … 1 枝	
D 百合 … 1 枝	J 水仙百合 … 2 枝	
E 桔梗 … 1 枝	K 小菊花 … 1 枝	
F 東亞蘭 … 1 枝		

工具

花剪

海綿

金色冠軍杯

製作方法

01 海綿裁切至適當大小、削平邊角，浸水完成後置入花器中。

02 花楸分段剪枝後，鋪陳於花器左右，用顯著的高低差醞釀氣勢感。
Point: 花楸的枝條生長形態變化多端，需先花時間找出適合的姿態。

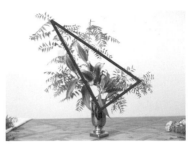

03 百合剪枝，置於花器焦點處，與兩邊花楸形成一不等邊三角形範圍。

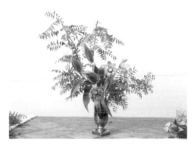

04 東亞蘭剪枝分段，高低錯落斜插在百合前後，為不等邊三角形增加深度。

05 主體鋪陳好後，開始加入其他花材增加層次。在視覺上紮實的百合旁，置入帶有虛線感的線菊，減輕重量感。

06 將玫瑰、康乃馨剪枝，有高有低鋪陳在不等邊三角形中。

07 將桔梗、小菊花剪短，安排在不等邊三角形中較大空隙處，利用不同材質增加層次。

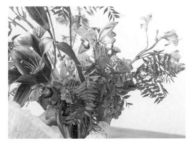

08 於兩側花楸旁各置一枝水仙百合，加強花楸的線條分量感。

09 使用點狀的松蟲草與千日紅，為整體增添躍動感。

TIP

菊花花期耐度長並且種類繁多，四季多可看見各式各色的菊花，加上價錢親民，是為作品添加不同材質時的推薦首選。

投入式桌花
盛綻

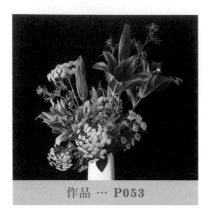

作品 … P053

投入式桌花必須運用主花莖枝投進花器中，作出空間區隔與花型主要架構，所以花材是要能夠撐起作品的種類，枝莖也需符合可穩固分隔的作用，才能在一開始就建構出良好的基底。

存在感令人難以忽視的百合是很合適的選擇，再加上古典色系的小菊花調和百合及花器兩者間的顏色，充分發揮襯底功用之餘，進而豐盈作品層次。

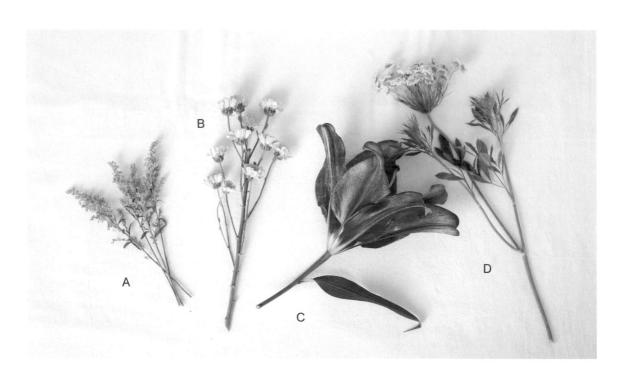

花材

A 麒麟草 … 3枝
B 小菊花 … 3枝
C 百合 … 3枝
D 蕾絲花 … 3枝

工具

花剪
白色陶瓷馬眼開口高花器

01 花器注水八分滿，決定好視覺觀賞方向後擺放於桌上。

02 三枝百合去除多餘花朵葉片整理好後，有高低層次地投入花器中，形成不等邊三角形。百合投入花器時，將三枝條相互交叉形成隔間，方便之後花材投入時不易移位。

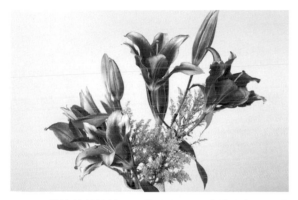

03 麒麟草剪枝整理，依序有層次地鋪陳在百合構成的不等邊三角形中，增加作品分量與不同色彩和材質。留意花材避免高過百合，以免影響視覺焦點。

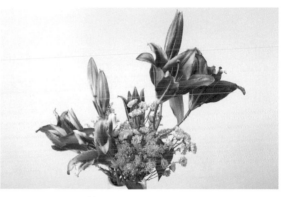

04 小菊花剪枝整理，同步驟 03 的做法，投入花器中。

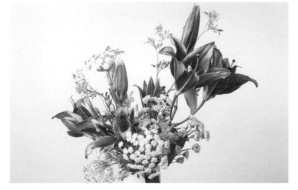

05 蕾絲花剪枝整理，高低布置在花間空隙處，部分小朵的蕾絲花可高過百合，延伸作品線條並帶來輕盈氣氛。

TIP

用枝莖做出空間分隔時，也可以先用橡皮筋將主要的三枝條支點處綁束一起，方便操作。

橫向散開結構桌花
歡沁

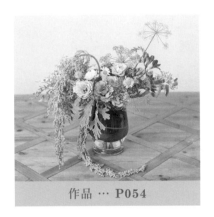

作品 … P054

花型呈現橫向散開的樣貌，從左右兩邊寬度鋪陳開始，將花材層層疊放完成。花材主要集聚在作品中心點，是平穩花型的重心，至於高低姿態則主要由兩邊花材調整。

相較於往常大眾對直挺姿態的喜好，此次花作中刻意以茴香的高置和柔麗絲自然垂下的曲度無形帶來流暢的弧線，讓畫面別具風情。

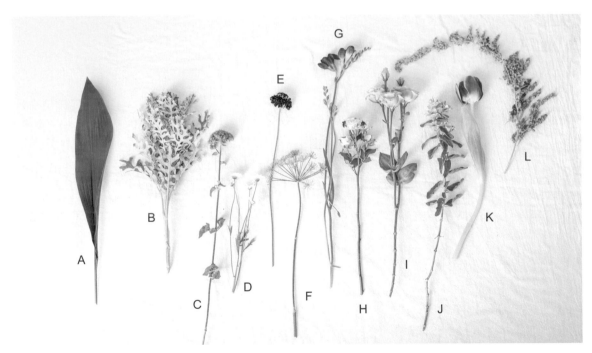

花材

A 葉蘭 … 1 片
B 銀葉菊 … 2 枝
C 藿香薊 … 2 枝
D 瑪格莉特 … 1 枝
E 松蟲草 … 3 枝
F 茴香 … 1 枝
G 小蒼蘭 … 2 枝
H 迷你玫瑰 … 1 枝
I 桔梗 … 2 枝
J 藍星花 … 1 枝
K 鬱金香 … 1 枝
L 柔麗絲 … 1 枝

工具

花剪
花藝專用防水膠帶
葫蘆型圓口玻璃花器

製作方法

01 將葉蘭背面葉梗去除，捲成一圈放入注好水的花器中。用花藝專用防水膠帶先在花器圓口形成一井字，然後在花器圓口邊緣纏繞一圈，遮蓋住膠帶邊緣。

02 銀葉菊鋪陳在花口一側，往外長長延伸，抓出橫向延伸的範圍。

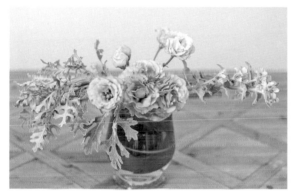

03 將藍星花安置在另一側，一樣往外延伸。桔梗剪枝分段，高低錯落安置在視覺焦點處，中心點的桔梗位置要最低並且靠近花器口。

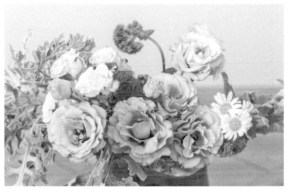

04 取迷你玫瑰、藿香薊與瑪格莉特比對桔梗高度，在高度差不多的情況下剪枝，穿插鋪陳在井字空隙處。

05 鬱金香和小蒼蘭高低錯落順著藍星花方向延展，加強線條力度並突顯彩度。

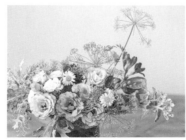

06 松蟲草點綴在井字剩餘各空隙處，統合左右兩邊。茴香高低錯落配置在藍星化與桔梗之間的空隙處，增添作品高度。

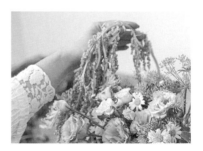

07 柔麗絲剪枝置入花器內，讓柔麗絲自然垂墜至桌上，延伸及柔化整個花作姿態與線條。

TIP 柔麗絲是一款很適合表達作品垂墜感的花材，並且能夠乾燥，應用在乾燥花創作。
鬱金香的軟莖容易造型，但也容易折損，可先用手置於欲彎折處，利用手溫稍微軟化後再彎折。

雙口花器桌花
翩翩

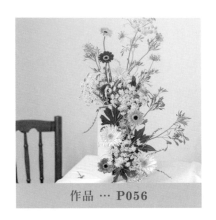

作品 … P056

　　這次把雙口花器作了充分的利用，置頂的小開口負責整體的高度，而側邊的大開口則幫忙掌握輪廓的範圍，使作品有上下一體的垂直視效，為花作添加現代感。

　　在襯底的八角金盤上利用不同質感、顏色的迷你太陽堆疊，加上線條輕盈的蕾絲花。屬於豆科的草木樨有強烈線性之美，細細長長的綠色枝條伴隨細碎的黃色小花更加別緻，很適合用來強調線條與姿態。

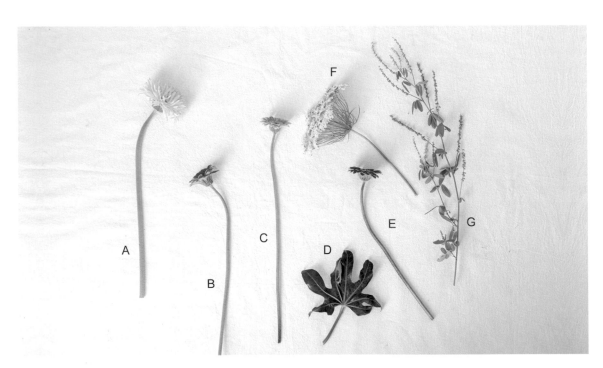

花材

A 羽狀迷你太陽 … 3 枝
B 迷你太陽（橘）… 1 枝
C 迷你太陽（粉紅）… 2 枝
D 八角金盤 … 5 片
E 迷你太陽（桃紅）… 2 枝
F 蕾絲花 … 3 枝
G 草木樨 … 1 枝

工具

花剪
海綿
雙口花器

製作方法

01 海綿裁切至適當大小，浸水完成後置放於雙口花器中。

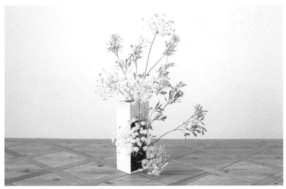

02 蕾絲花剪枝分段，前後高低分布於海綿上，作為打底用花。先用蕾絲花拉出作品大小範圍後，另再配置幾朵大蕾絲花加強輪廓。

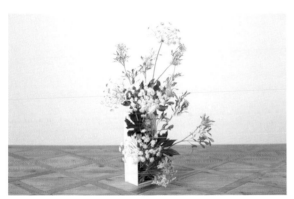

03 將八角金盤錯落置於蕾絲花之間，擴大作品的面積，並遮蔽住底下的海綿。

04 三枝羽狀迷你太陽分別插入在作品上、中、下的位置，呈現一個不等邊三角形，構成作品重心。並讓花面朝向不同方向。

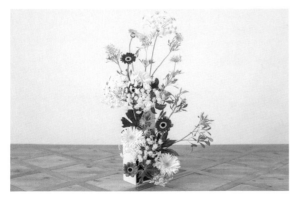

05 將不同顏色的迷你太陽，從上往下錯落鋪陳在花材之間空隙處，增加作品色彩與活潑感。

06 將草木樨剪枝分段，安插在蕾絲花空隙處之間，強化視覺延伸感。

TIP 加水時儘量避開迷你太陽的花面，避免花心發霉。

不規則花器桌花
明萌

作品 … P059

當花器型態多變,不是平日市面上常見的既有形象,而是足夠作為單獨欣賞的獨特個體時,在花材的選擇上,建議只選一至兩樣主要的植物來作輪廓和姿態表現,其他花材則是點綴即可,好為花器保留更多的空間與花材互動,得到更多的注目。

遇到像這樣造型特殊的花器,不知從何下手時,不妨試著順應花器的形狀向外延伸,通常可以得到不錯的結果,是花與器的完美結合。

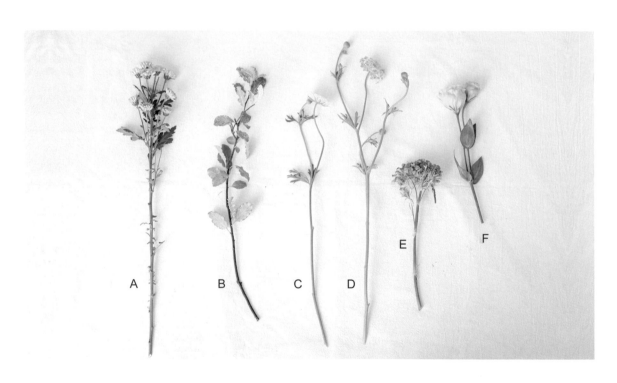

花材

A 小菊花 … 1 枝

B 小葉海桐 … 1 枝

C 翠珠(粉紅)… 2 枝

D 翠珠(紫)… 2 枝

E 繡球撫子 … 2 枝

F 桔梗 … 1 枝

工具

花剪

不規則花器

製作方法

01 花器注水，決定好視覺觀賞方向後擺放。

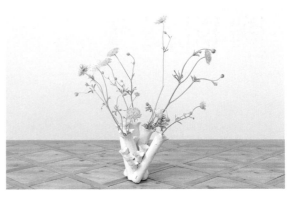

02 參考花器設計的方向，將舉珠剪枝分段後，依高低層次、順勢地往上向外開展。

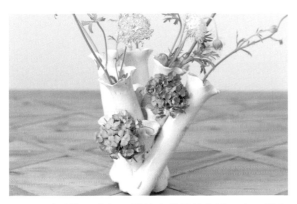

03 繡球撫子剪短，鋪陳在花器前方淺口處，提高作品整體的彩度。

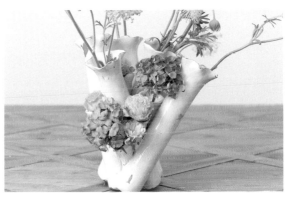

04 枯梗和小菊化剪短，分別配置在花器前、後淺口處，加強視覺深度。

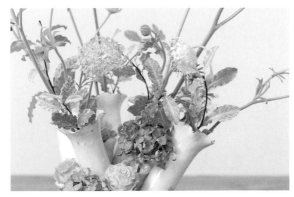

05 小葉海桐剪枝分段後分布於翠珠之間，增添量感。此處小葉海桐應避免過高，以免影響這裡想要強調的翠珠姿態。

TIP

首次面對不規則花器、不知如何下手時，可以依據花器本身的方向與姿態性，將花材線條順向延伸鋪陳。

樹皮花器桌花
林間漫步

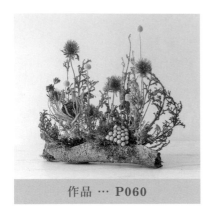

作品 … P060

此項作品主要是由前後高低輪番交錯的垂直線條所構成，而為了契合森林系的氣氛，刻意選用樹皮作為器皿，周邊鋪上新鮮苔草，以添加更多真實性。

單看很有樹木樣子的鹿角草，姿態各異地分布在每處，還有看似一顆顆果實的花材，能幫助作品在視覺上更貼近身處在結實纍纍樹林間的景致。

這個花作使用的皆為可供乾燥花材，觀賞期長，很適合作為居家擺飾，在家中增添喘息的心靈綠蔭。

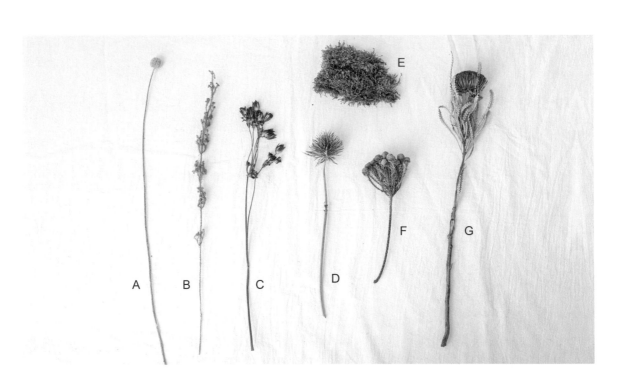

花材

A 金杖球 … 5 枝	E 苔草 … 1 盒
B 鹿角草 …12 枝	F 乾燥銀果 … 2 枝
C 紫芨 … 1 枝	G 乾燥山茂堅 … 1 枝
D 紫薊 … 1 枝	樹皮 … 1 大塊

工具

花剪
海綿
保麗龍膠
26 號花藝用鐵絲

製作方法

01 海綿裁切至適當大小，塗上保麗龍膠後黏貼在預想的樹皮位置上。

02 花藝用鐵絲剪成小段彎折成 U 型備用。苔草排放在海綿上確認位置，一邊插入 U 型鐵絲固定。

03 將苔草覆蓋住海綿，直接置放於樹皮上的苔草則用保麗龍膠固定。

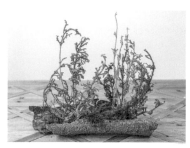

04 鹿角草剪枝分段，以不同姿態高低錯落地鋪陳在海綿各處。

05 山茂堅剪枝，以花面朝上的樣貌、壓低置於視覺焦點處。

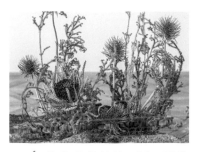

06 紫薊分段剪枝，以不同姿態高低錯落地安排在海綿各處，加強鹿角草線條跟作品整體分量。

07 銀果剪短配置在靠近樹皮的部分，讓作品更顯穩重。

08 金杖球高低錯落分布在鹿角草和紫薊間的空隙處，帶來明亮輕巧的氛圍。

09 取紫荑做最後點綴，與金杖球的色彩對比呼應。

TIP 挑選樹皮時，以具有厚度、放在桌上能夠平衡不搖晃的為最佳。

前後提把野餐籃花
悠野晨逸

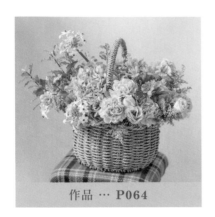

作品 … P064

前後提把的花籃在輪廓的處理上，是以花籃中間的提把為基準，大略抓出花作的大小範圍後，將花籃分為左右兩個區塊進行製作。

左右兩邊雖然在花材使用以及配置上有所不同，但為避免不一致的分隔感，此處採用了以色彩統一的方法，還有將麒麟草作為連接兩邊的點綴花材，使作品能夠全然整合，成為色彩協調、姿態生動的組合。

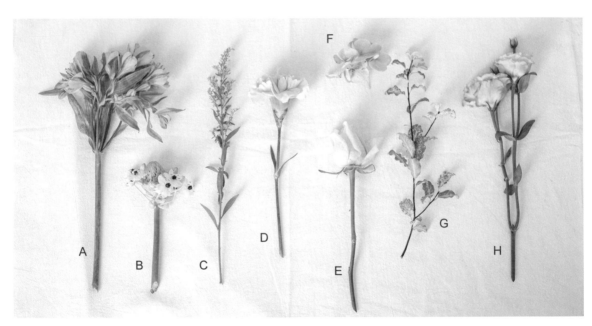

花材

A 水仙百合 … 2 枝
B 伯利恆之星 … 2 枝
C 麒麟草 … 3 枝
D 康乃馨 … 5 枝
E 玫瑰 … 3 枝
F 繡球花 … 1 朵
G 小葉海桐 … 2 枝
H 桔梗 … 1 枝

工具

花剪
海綿
前後提把藤籃

TIP

繡球花為一種極仰賴水分的花材，使用時須時時注意水分的充足，如遇缺水整株姿態垂吊時，除了為花莖注水，同時可將花瓣浸在水中做緊急處理。

製作方法

01 海綿裁切至適當大小、削平邊角，浸水完成後置入花籃中備用。

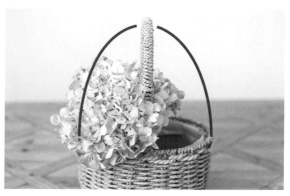

02 以花籃中心堤把為準，兩邊至花籃口的弧線視為作品大小範圍，提把為整體最高中心點，以此劃分左右兩邊。將繡球花剪短置入，成為花籃左邊的重心。

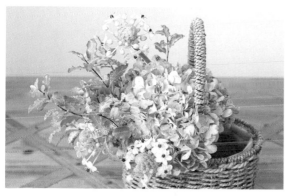

03 讓小葉海桐與伯利恆之星高低錯落、斜插鋪陳在繡球花周邊，填滿左邊花籃部分。

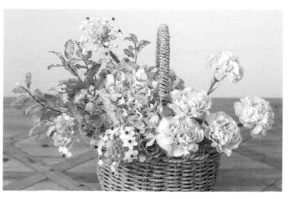

04 將康乃馨配置在花籃右半部，聚集成不等邊三角形，維持左右平衡感。

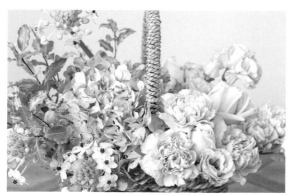

05 玫瑰與桔梗有層次地安置在康乃馨之間與周邊，填滿右邊花籃。
Point: 利用相近色系、不同質感的花瓣，營造豐富的層次。

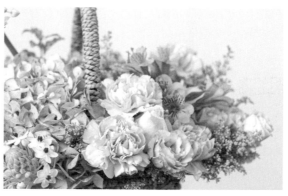

06 取水仙百合置於花朵間的空隙，加重彩度。麒麟草點綴在花籃右半部四周與其他花間空隙，增添不同材質，豐富作品整體層次。

左右提把野餐籃花
菁朵晶燦

作品 … P065

使用左右提把的花籃時，只要將左右提把環繞而成的部分作為花作的輪廓範圍，然後花材在其中有層次地高低錯落即可。

布置好主要的花材後，最後利用刻意垂墜擺放的初雪草添加變化感，再以圓葉尤加利葉鋪陳在提把周圍，使花籃整體更加活潑，也為提把增添花樣，營造熱鬧綻放的花園氛圍。

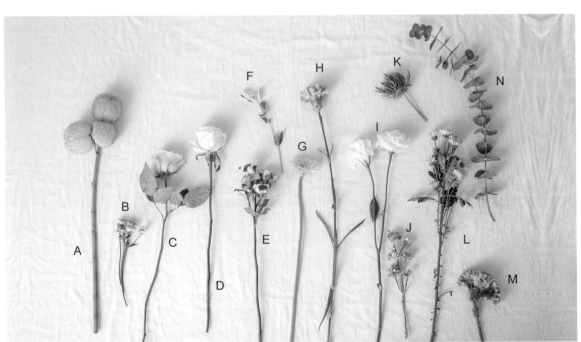

花材

A 唐棉 … 1 枝
B 白芨 … 1 枝
C 玫瑰（粉紅）… 3 枝
D 玫瑰（白）… 1 枝
E 迷你玫瑰 … 1 枝
F 初雪草 … 1 枝
G 羽狀迷你太陽 … 2 枝
H 康乃馨 … 2 枝
I 桔梗（粉白）… 1 枝
J 藍星花 … 1 枝
K 紫薊 … 1 枝
L 小菊花 … 1 枝
M 雞冠花 … 2 枝
N 圓葉尤加利葉 … 2 枝

工具

花剪
海綿
左右提把藤籃

製作方法

01 海綿裁切至適當大小，浸水完成後置入花籃中。

02 以提把的弧線為作品範圍，將花材配置在花籃主體與提把間。康乃馨兩朵剪枝，花面朝上，高低放置於視覺焦點處。

03 粉紅玫瑰三朵剪枝，以康乃馨為中心，依序在中心左、右及後方斜插至海綿中，形成一不等邊三角形。

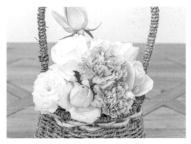

04 在不等邊三角形之間鋪陳白玫瑰與粉白桔梗，讓花籃中間變得豐盈。

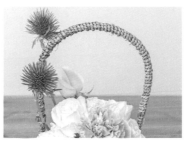

05 紫薊有高有低插枝在提把一旁，延展作品高度。

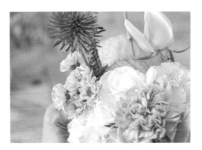

06 將唐棉與小菊花插在花籃左側，沿著花籃邊緣填滿海綿空隙。

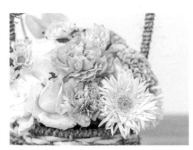

07 花籃右側用雞冠花與羽狀迷你太陽填滿空隙。迷你玫瑰花面朝上，插在花籃中間。

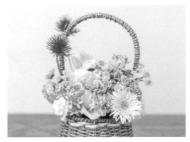

08 藍星花和白芨分段剪枝，高低錯落安排在花朵間的空隙，帶出層次感。

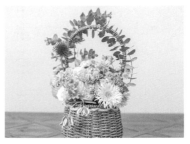

09 提把兩邊各纏繞一枝圓葉尤加利葉。初雪草安插於籃子前方，部分葉片枝莖躍出籃子，製造出有點俏皮的垂墜效果。

TIP 如果籃子本身不是設計用來插花、未設置塑膠底層，可自行準備塑膠紙墊在花籃內側再裝海綿，避免漏水問題。

花手環
春映

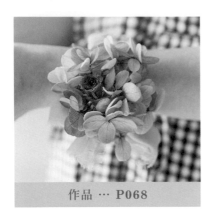

作品 … P068

花材以花藝用鐵絲嫁接花腳後依序排列，固定在金屬手環上，再用緞帶包覆手環直到花腳全部隱沒其中，即是浪漫輕巧的手飾品。

除了挑選合宜、喜愛的手環金具外，為避免鐵絲與皮膚直接碰觸，以及考量配戴的舒適度，建議緞帶選用柔軟親膚的材質，並且多纏繞手環數次，確認無扎手感為止。

花材 & 工具

A 花藝用紙膠帶
　（粉紅色含亮粉）
B 緞帶
C 26 號花藝用鐵絲
D 金屬手環
E 不凋迷你玫瑰 … 1 朵
F 不凋繡球花 … 適量
花剪

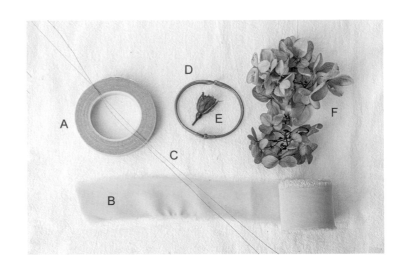

製作方法

01 取一支花藝用鐵絲依三等分剪下備用。並將不凋繡球花依所需分量剪下備用。

02 如十字般將兩段鐵絲直直穿過不凋迷你玫瑰花托，一手輕捏固定花托、一手彎折鐵絲後，取其中一段鐵絲開始纏繞花托尾端與剩餘鐵絲。

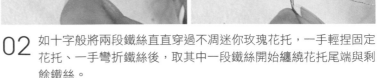

03 最後纏上花藝用紙膠帶。為鐵絲捲上紙膠帶時，建議將紙膠帶往斜下方拉伸，好發揮膠帶本身具有的黏性。

04 取一段花藝用鐵絲，於三分之二處彎成一 U 字型，穿過不凋繡球花枝莖間，捏緊縮小 U 字型鐵絲後，使用較長那一端鐵絲，纏繞花莖與剩餘鐵絲，再纏上花藝用紙膠帶。

05 準備好纏上花藝用鐵絲與紙膠帶的不凋迷你玫瑰一枝和不凋繡球花兩枝。

 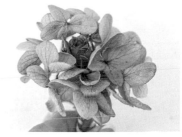

06 以金屬手環中點為中心，想像把步驟 05 的花材形成一個圓，將鐵絲纏繞在金屬手環上。花朵則往中心位置聚攏，其中迷你玫瑰置放在視覺焦點處。

 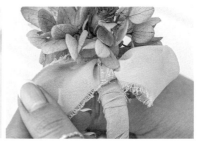

07 使用緞帶包覆金屬手環來回一圈，最後靠在花朵旁邊打上蝴蝶結。

TIP 使用市售的金具零件，可以省下不少製作時間與氣力喔。

手腕花
繁星

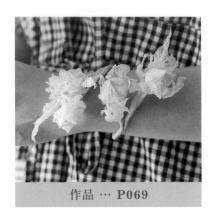

這是一款只需少量花材,且可自由調整尺寸大小的手環。製作手腕花時,考量足夠支撐花材的重量與手環輪廓的堅固性,手環支架建議選用號數小、硬度較高如 20 或 22 號的花藝用鐵絲,或是如以下作品將 26 號鐵絲多條聚合,讓支架更為穩定。

作品 … P069

TIP

預算有限時,採用視覺上搶眼耐看、花朵葉片枝條皆能使用的植材,便能達到事半功倍的效果。

花材 & 工具

A 26 號花藝用鐵絲
B 花藝用紙膠帶
　（粉紅色帶亮粉）
C 不凋薊花 …1 枝
花剪

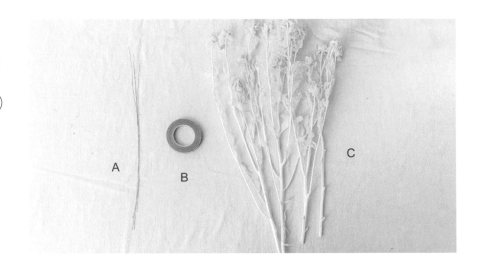

製作方法

01 依需求剪下數朵花與葉。並取三支花藝用鐵絲依三等分剪下,準備數段。

02 取一段花藝用鐵絲於三分之二處彎成一 U 字型,墊於花朵枝莖後方。

03 使用較長部分的鐵絲纏繞花莖與剩餘鐵絲。

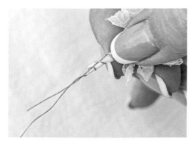

04 纏繞完成。

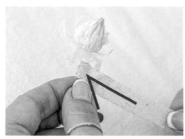

05 再纏上花藝用紙膠帶。
Point: 使用花藝用紙膠帶包覆鐵絲時，建議以 45 度斜角往下一邊拉伸一邊纏繞，除了開展紙膠帶本身具備的黏性，也能同時省下不經意浪費的膠帶量。

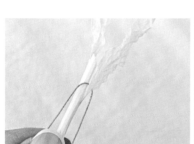
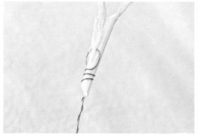

06 取一段花藝用鐵絲於三分之二處彎成一 U 字型，扣在葉片枝莖上後，以相同方式纏繞鐵絲與紙膠帶。

07 照個人需求取三到五支花藝用鐵絲繞於手腕，確認想要表現的長度以及調整硬度後剪斷鐵絲。

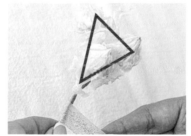

08 取三朵花與適量葉片，開始製作手腕花的起始端。花朵鋪陳為一個類似倒三角的型廓，並襯上葉片，再用花藝用紙膠帶束緊在一起。

09 接著用花藝用紙膠帶，把起始端與步驟 07 的鐵絲束緊在一起。然後沿著鐵絲繼續纏繞紙膠帶，過程中不再添加花朵，纏繞至接近鐵絲尾端時停止。

10 準備兩朵花以一長一短的距離錯落，並配置適量葉片後，以花藝用紙膠帶纏束一起。再用紙膠帶與步驟 09 的鐵絲尾端接合。

11 依照手腕的粗細彎出弧度即可。

鮮花胸花
田園

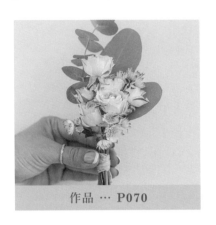

作品 … P070

　　由於是直接剪枝，經過鋪排後、繞上麻繩完成的作品，在未使用任何花藝用鐵絲的情況下，花材儘量挑選具姿態或枝莖有彈性可稍微彎折的為佳。

　　此外，在製作這類無保水處理的胸花製品時，請準備耐水度較高或是能直接乾燥的花材，可減低胸花在配戴途中枯萎的情況。

　　礙於有些人對氣味敏感，而胸花又是貼身的物件，使用尤加利葉這般味道濃郁的香草植物前，最好先詢問配戴者對香草的接受度。

花材

A 迷你玫瑰 … 1 枝
B 白芨 … 1 枝
C 大圓葉尤加利葉 … 1 枝
D 圓葉尤加利葉 … 1 枝

工具

花剪
橡皮筋
拉菲草
別針或大頭針

事前準備

進行胸花製作前，先將花材剪枝至適當長度備用。

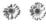

製作方法

01　以由上至下排序的方式，鋪陳迷你玫瑰成一個不等邊三角形的形貌。

02　在迷你玫瑰之間空隙處加上白芨，補強三角形的輪廓，成為一個迷你花束。

03　於迷你玫瑰及白芨聚合成的迷你花束後方加上圓葉尤加利葉，作為線條的延伸。

04　取一段大圓葉尤加利葉托襯於花朵後方，提升作品的層次與分量感。

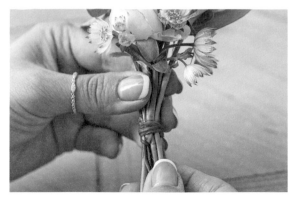

05　橡皮筋隨機套上部分花莖，纏繞束緊所有花莖葉枝後，再次將橡皮筋套上部分花莖固定。

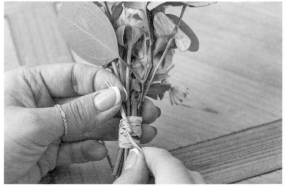

06　用拉菲草圍繞遮蓋住橡皮筋，並將拉菲草於作品後方打結。完成後，使用別針或大頭針別到衣服上即可。

不凋花胸花
花藏

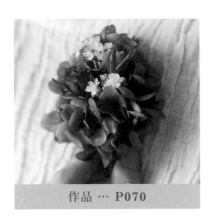

作品 … P070

使用乾燥和不凋花製作的飾品，不僅免除在配戴過程中花朵枯萎的擔憂，且帶有復古感的色系，也為整體帶來柔美溫和的氛圍。

花藝用鐵絲除了作為接合、支撐與形塑的功用，同時也是輔助作品形貌的一部分，就如作品中，將最後聚合的花藝用鐵絲彎折成圈。所以當作品需要些線條或姿態延伸時，偶而我會直接用已纏好紙膠帶的花藝用鐵絲為花作添加更多豐富的造型。

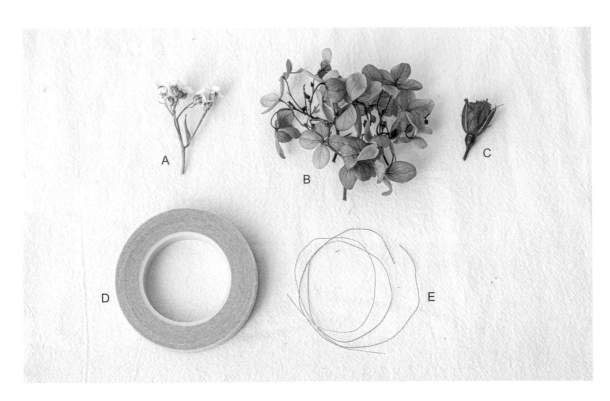

花材 & 工具

A 乾燥法國白梅 … 適量
B 不凋繡球花 … 適量
C 不凋迷你玫瑰 … 2 朵

D 花藝用紙膠帶
　（粉紅色帶亮粉）
E 26 號花藝用鐵絲

花剪
別針或大頭針

製作方法

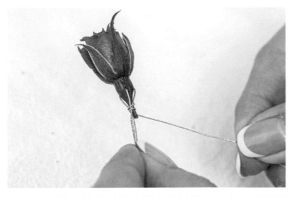

01 取兩支花藝用鐵絲剪成三等分。如十字般將兩段鐵絲直直穿過不凋迷你玫瑰花托後，取其中一段鐵絲纏繞花托尾端與剩餘鐵絲，再纏上花藝用紙膠帶。

02 取一段花藝用鐵絲，於三分之二處彎成 U 字型，扣到不凋繡球花的枝莖間，捏緊縮小 U 字型鐵絲後，使用較長一端纏繞花莖與剩餘鐵絲，再纏繞花藝用紙膠帶。乾燥法國白梅也依照相同步驟處理。

03 以圓為作品型廓，將不凋迷你玫瑰和乾燥法國白梅作為視覺主體，置於圓形焦點處。不凋繡球花圍繞於周邊加強圓形形貌。

04 使用花藝用紙膠帶將所有花材纏繞在一起。

05 纏繞的鐵絲尾端用手彎成圓，由於鐵絲具有調整彈性，至此可重新檢視花朵間的空間配置並且調整。作品完成，再用別針或大頭針別到衣物上即可。

乾燥花胸花
晴光

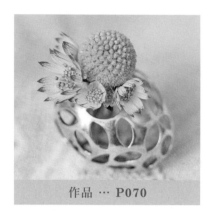

作品 … P070

　這個作品主要是想分享乾燥花材與銀製胸針的結合。用了形體簡單而顏色明亮的金杖球作為主選，並以少許色彩雅淡的白芨作為補綴，製作簡單，形成顯眼但不失襯托主體的存在。

　將鐵絲嫁接的花腳固定於胸針時，儘量都選在同樣位置纏繞兩至三圈即可，剪掉剩餘鐵絲後的殘餘花腳，需仔細往內折入胸針洞口內，以免穿戴時鐵絲損傷到衣物織品。

花材

A 金杖球 … 1 枝
B 白芨 … 1 枝

工具

花剪
26 號花藝用鐵絲
花藝用紙膠帶
胸針

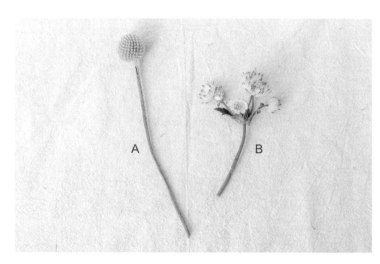

A　　　　B

製作方法

01 取一支花藝用鐵絲依三等分剪下備用。

02 將金杖球與白芨剪枝，各取一段花藝用鐵絲，於三分之二處彎成一 U 字型，墊於花材枝莖後，使用較長部分纏繞花莖與剩餘鐵絲，再纏上花藝用紙膠帶。

03 金杖球穿過胸針洞眼，鐵絲纏繞在胸針背後位置藏好，確認從前面看過去不會發現破綻。

04 白芨穿過胸針洞眼，置於金杖球一旁，鐵絲纏繞於胸針背後位置藏好，並於前方確認無穿幫即可。

TIP

在既有配戴物件上妝點些許花朵，常能起到瞬間提升配件原本樣貌的作用。建議大家不妨用點巧思嘗試，也算是種另類的、運用花草枝葉翻新配飾的手法。

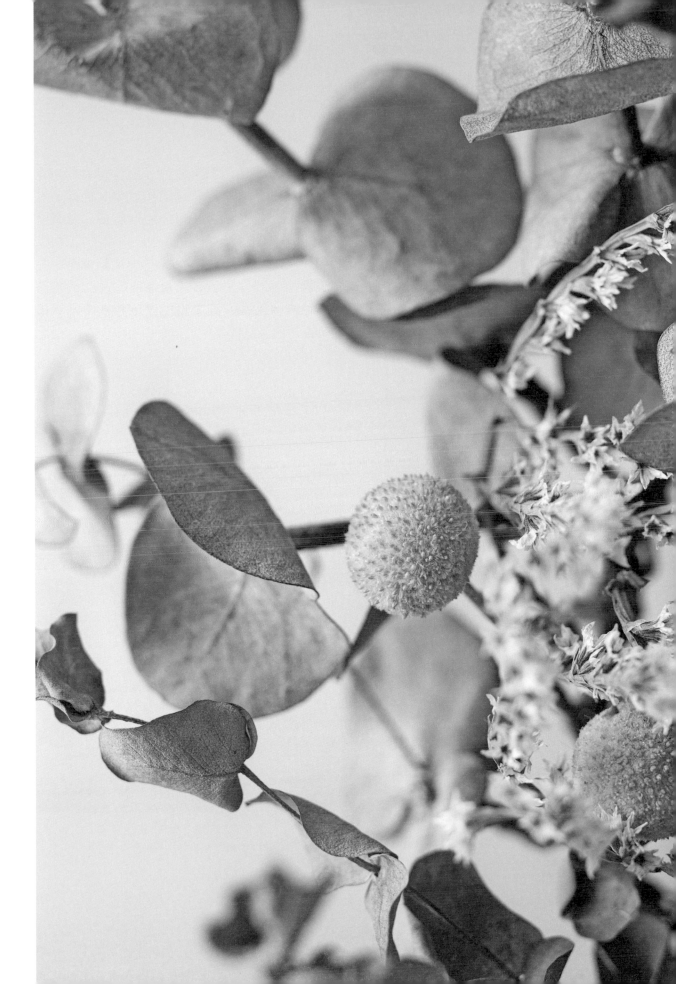

頭飾花圈
踏青

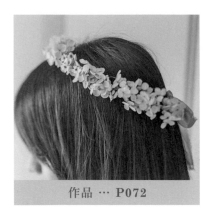

作品 … P072

　　為使花圈更加服貼頭部與加強作品的輕盈感，花材本身不需要再使用花藝用鐵絲嫁接花腳，而是將花材在一撮撮剪下、設計好排序後，使用花藝用紙膠帶與鐵絲一起纏繞而成。

　　過程準備了有亮粉效果的藍色花藝用紙膠帶，完成後可以直接用緞帶穿過緞帶圈綁起，也可以先用緞帶穿過一邊的緞帶圈後，沿著頭圈底部纏繞到另一邊的緞帶圈，再穿出打結固定。

花材 & 工具

A 26 號花藝用鐵絲
B 乾燥法國白梅 … 適量
C 不凋繡球花 … 適量
D 花藝用紙膠帶
　（藍色帶亮粉）
花剪
緞帶

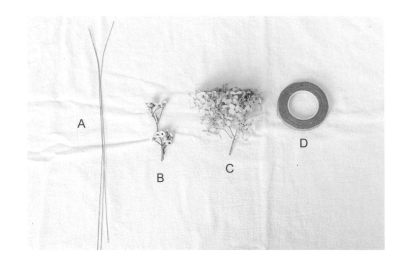

製作方法

01 取兩支花藝用鐵絲依三等分剪下備用。取兩截鐵絲平行並置後以花藝用紙膠帶纏成一段，準備好兩段。

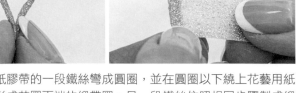

02 將纏好紙膠帶的一段鐵絲彎成圓圈，並在圓圈以下繞上花藝用紙膠帶，形成花圈兩端的緞帶圈。另一段鐵絲依照相同步驟製成緞帶圈。

03 依據所需將不凋繡球花剪成一小株一小株。

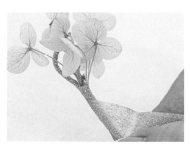

04 取一個步驟 02 的緞帶圈、一小株不凋繡球花、二支花藝用鐵絲,用紙膠帶將其纏繞在一起。

05 然後把不凋繡球花與法國白梅錯落鋪排在花藝用鐵絲上,纏上花藝用紙膠帶束緊。

06 重複以上動作,直到完成預想的花圈長度後,於結尾用紙膠帶接合另一端的緞帶圈。

07 最後於尾端用紙膠帶纏上一小株不凋繡球花,完成花圈。

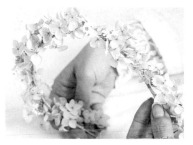

08 檢視花圈上的配置,彎出圓弧形。

09 將緞帶穿過頭圈前後兩段的緞帶圈,綁上蝴蝶結。

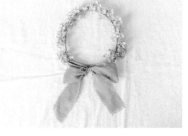

TIP 製作頭部穿戴的花圈時,避免露出太多鐵絲,以維持花形尚可調整的空間為限度,儘量聚攏花材,才會美觀。

髮夾
微光斜影

作品 … P072

依照髮夾的尺寸，準備不織布作為與髮夾貼面的黏合，除了當作襯底，藉由不織布可以加大髮夾的貼面、平坦性及增加創作的面積。

對於使用度頻繁，最靠近頭髮跟髮夾開關的貼面部分，先選擇較耐磨損的人造花葉作為鋪陳，以此類推，將花材依序黏貼而上，把當中相較脆弱的花材放在頂層，避免折損。

花材 & 工具

A 黑色不織布 … 1 片　　F 旱雪蓮（紫）… 2 朵
B 十元銅板 … 1 個　　　G 旱雪蓮（白）… 2 朵
C 保麗龍膠 … 適量　　　H 不凋繡球花（紫 & 粉）… 適量
D 黑色髮夾 … 1 個　　　I 人造葉子 … 1 枝
E 金杖球 … 2 枝　　　　花剪

製作方法

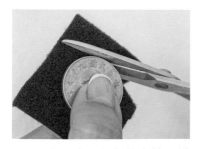

01 依照十元銅板輪廓於不織布上剪下一圓圈。

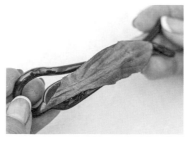

02 剪下一片人造葉子（約同髮夾大小），於背面擠上保麗龍膠，黏貼於黑色髮夾上。

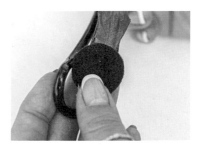

03 於圓形不織布一面擠上保麗龍膠，黏貼於髮夾上，形成配置花朵的基底。

04 取兩片人造葉子用保麗龍膠黏在不織布上，為作品畫面鋪陳。

05 剪下白色旱雪蓮，沾取保麗龍膠後與人造葉片平行黏於不織布上。這裡白色旱雪蓮作為線條延伸，在視覺上加大作品尺寸。

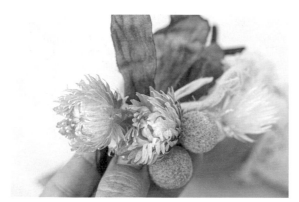

06 用紫色旱雪蓮和金杖球鋪陳在不織布焦點處，這裡儘量剪短旱雪蓮跟金杖球的枝莖，以便花材服貼於不織布表面。

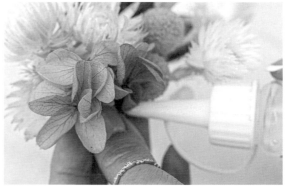

07 將兩種顏色的不凋繡球花補綴在空白處。最後再次檢驗有無遮蔽住不織布以及髮夾大部分面積即可。

TIP 創作時如對鋪陳位置還不是太確定，比起即時黏著的熱熔膠，保麗龍膠不失為一個折衷的選擇，如果需要變更，也有較充裕的時間可以重新配置。

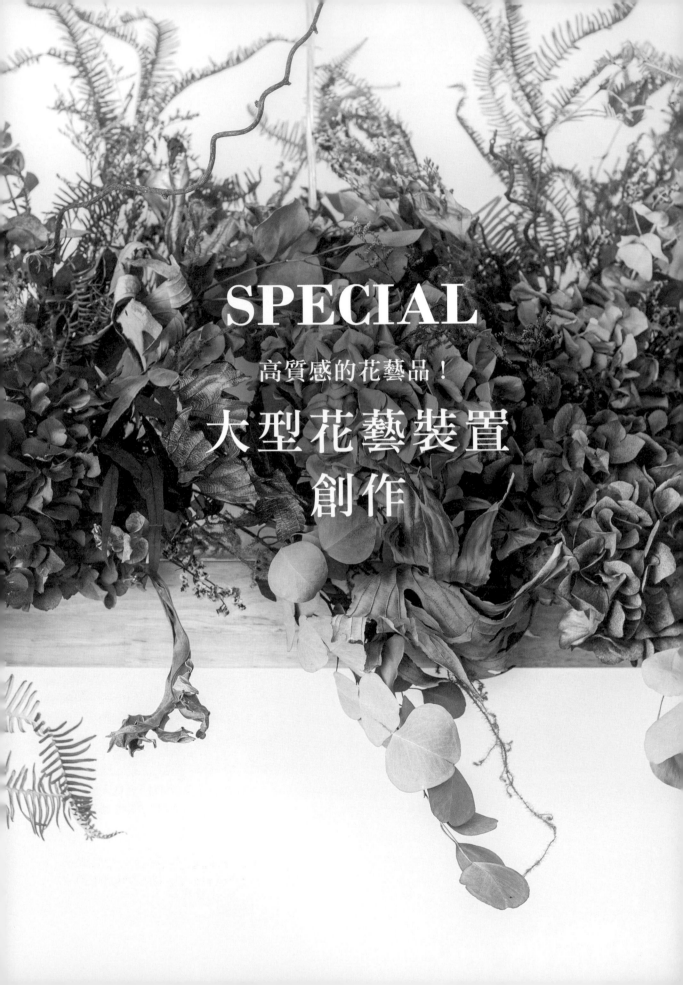

SPECIAL

高質感的花藝品！

大型花藝裝置
創作

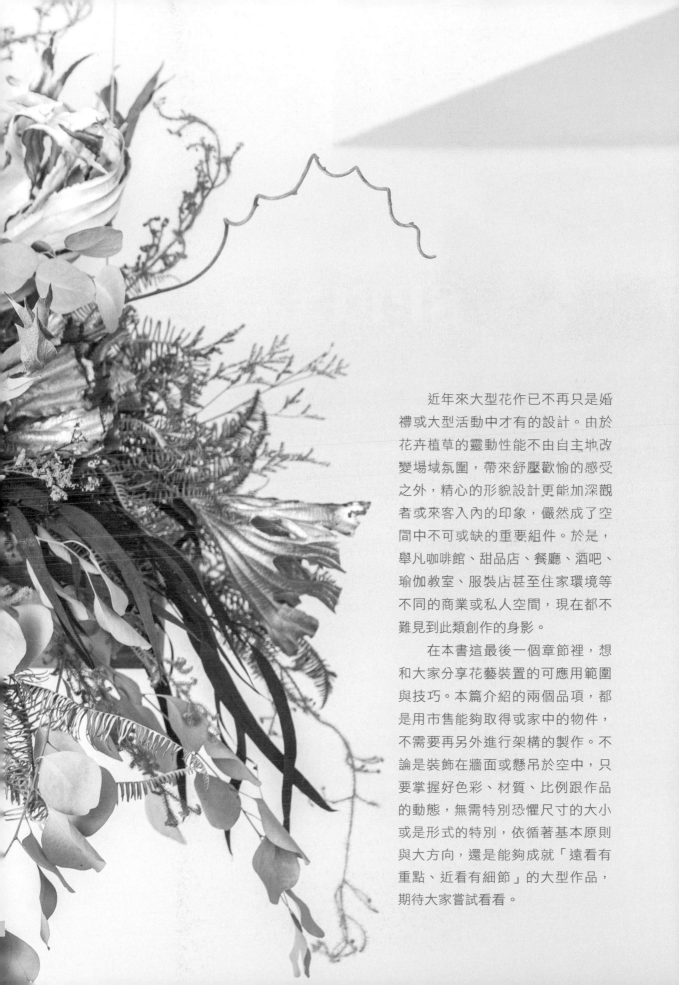

　　近年來大型花作已不再只是婚禮或大型活動中才有的設計。由於花卉植草的靈動性能不由自主地改變場域氛圍，帶來舒壓歡愉的感受之外，精心的形貌設計更能加深觀者或來客入內的印象，儼然成了空間中不可或缺的重要組件。於是，舉凡咖啡館、甜品店、餐廳、酒吧、瑜伽教室、服裝店甚至住家環境等不同的商業或私人空間，現在都不難見到此類創作的身影。

　　在本書這最後一個章節裡，想和大家分享花藝裝置的可應用範圍與技巧。本篇介紹的兩個品項，都是用市售能夠取得或家中的物件，不需要再另外進行架構的製作。不論是裝飾在牆面或懸吊於空中，只要掌握好色彩、材質、比例跟作品的動態，無需特別恐懼尺寸的大小或是形式的特別，依循著基本原則與大方向，還是能夠成就「遠看有重點、近看有細節」的大型作品，期待大家嘗試看看。

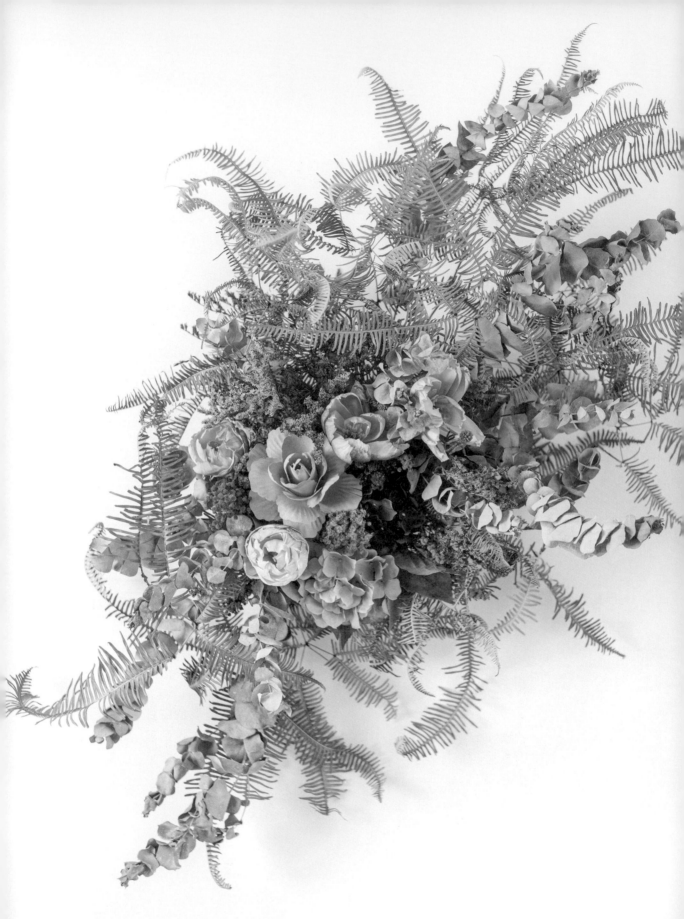

花間雲遊

牆面掛花裝置

芒萁盡情地流動，如遊雲般自由嬉戲於天際。

喜愛花草植葉在空間扮演的清心舒適氣氛，但又無奈室內平面早已騰不出容納植物花作的位置時，牆面花藝倒是一個兼具視覺美觀又相對不占空間的兩全其美。尤其是進行裝潢時，如預算有限，牆面花藝裝置算是和其他室內裝飾品比起來，預算不大卻效果深遠的選項。

在本作品中，圓葉尤加利葉及芒萁是形塑花作的主要輪廓，建議在製作時，觀察兩者乾燥後形成的弧度跟姿態來作設計判斷，可以更加得心應手。

花材

乾燥芒萁 ... 1 把
乾燥圓葉尤加利葉 ... 13 枝
木玫瑰 ... 1 朵
索拉牡丹花 ... 2 朵
索拉玫瑰花 ... 2 朵
人造繡球花（淺紫）... 1 朵
人造繡球花（深紫）... 1 朵
乾燥叢新果 ... 2 枝
乾燥金合歡 ... 2 枝
維多玫 ... 1 枝
雪花 ... 1 把

工具

花剪
壁飾用海綿

事前準備

將壁飾用海綿掛置於欲裝飾的牆面。由於本作品都是乾燥或人造花材，海綿事前不用浸水備用。

製作方法

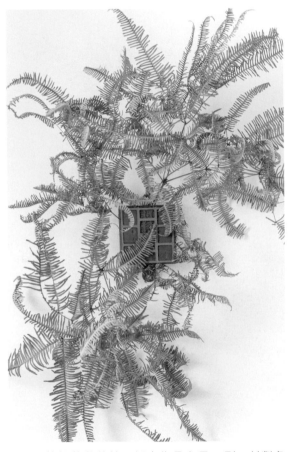

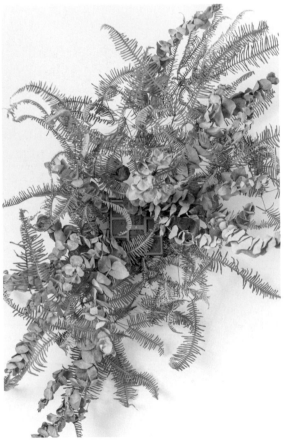

01 乾燥芒萁剪枝，插出像是字母 S 型、斜對角延伸的樣子，架構出作品大小輪廓的基礎。

02 運用乾燥圓葉尤加利葉加強型廓，另增添作品的層次與分量。此作品重點主要強調右半部，圓葉尤加利葉可多鋪陳於此部分。

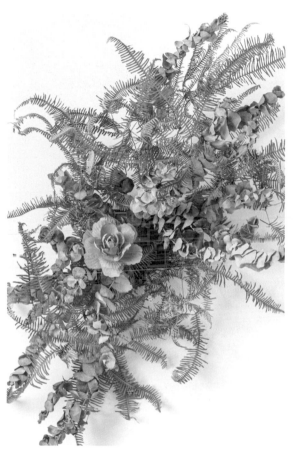 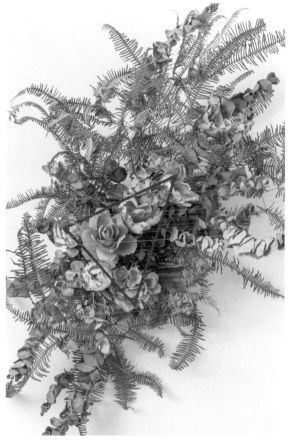

03 於中心視覺焦點處插入木玫瑰，花朵面宜朝
上，可呈現較有精神的氛圍。

04 在木玫瑰周邊，以不等邊三角形為準，依序把
索拉牡丹花、人造繡球花與索拉玫瑰花鋪陳在
此範圍內。

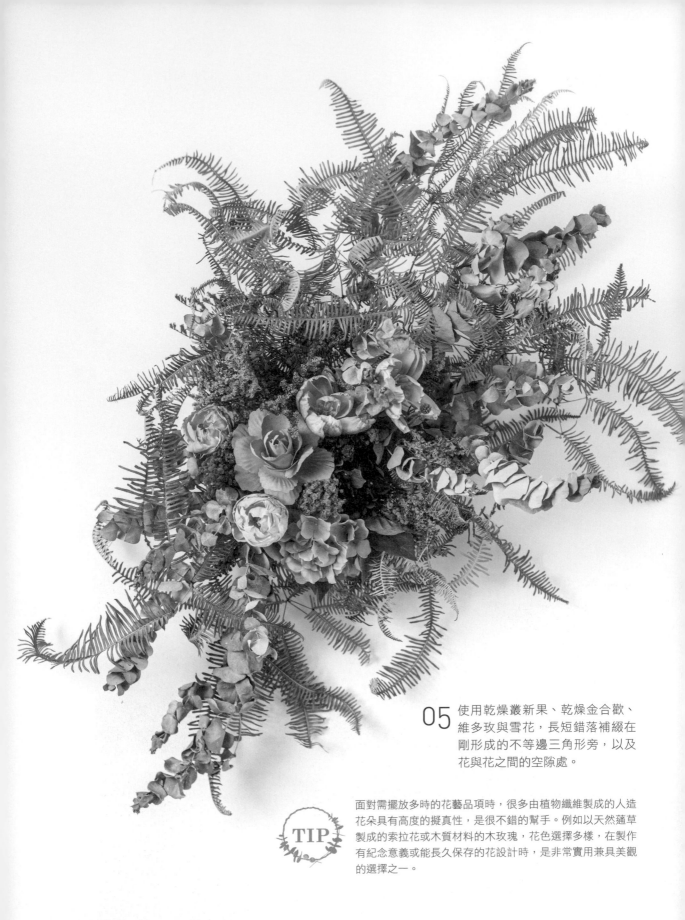

05 使用乾燥叢新果、乾燥金合歡、維多玫與雪花，長短錯落補綴在剛形成的不等邊三角形旁，以及花與花之間的空隙處。

TIP

面對需擺放多時的花藝品項時，很多由植物纖維製成的人造花朵具有高度的擬真性，是很不錯的幫手。例如以天然蓪草製成的索拉花或木質材料的木玫瑰，花色選擇多樣，在製作有紀念意義或能長久保存的花設計時，是非常實用兼具美觀的選擇之一。

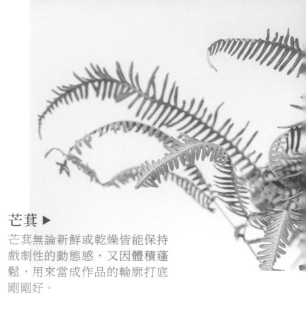

芒萁 ▶

芒萁無論新鮮或乾燥皆能保持
戲劇性的動態感,又因體積蓬
鬆,用來當成作品的輪廓打底
剛剛好。

乾燥圓葉尤加利葉 ▲

這裡使用的乾燥葉片經過噴
漆處理,讓整體色系變得更
且層次。

金合歡 ◀

新鮮的時候花朵如
幼小金黃毛球般帶
著襲人芳香,乾燥
後顏色轉沉,但毛
球形貌依舊。

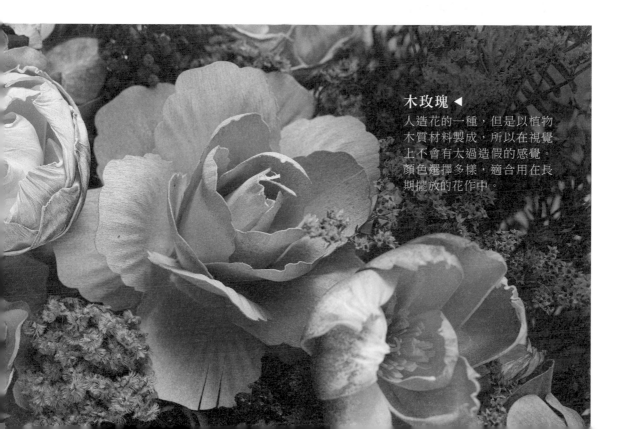

木玫瑰 ◀

人造花的一種,但是以植物
木質材料製成,所以在視覺
上不會有太過造假的感覺。
顏色選擇多樣,適合用在長
期擺放的花作中。

霓影晴光

懸吊花藝裝置

那是光影七彩霓虹如晴的概念，為燈下駐足的人，獻上一道彩虹。

作為空間裝飾的另一類選擇，懸吊花有種從天而降的氛圍，在視覺心理上帶給人一種高級感受，也因此給人不容易製作的距離感。但了解懸吊花只是方向性跟視覺焦點的轉換後不難發現，其實跟插桌上花並無太大差異。

為了呈現室內傢飾也能作為懸吊花成品中一部分的可能性，這次以大型燈具作為承擔花材的主體。花材於燈光照射下反映出質感的純粹，剛好為花作帶來更多亮澤的視覺效果，相輔相成。

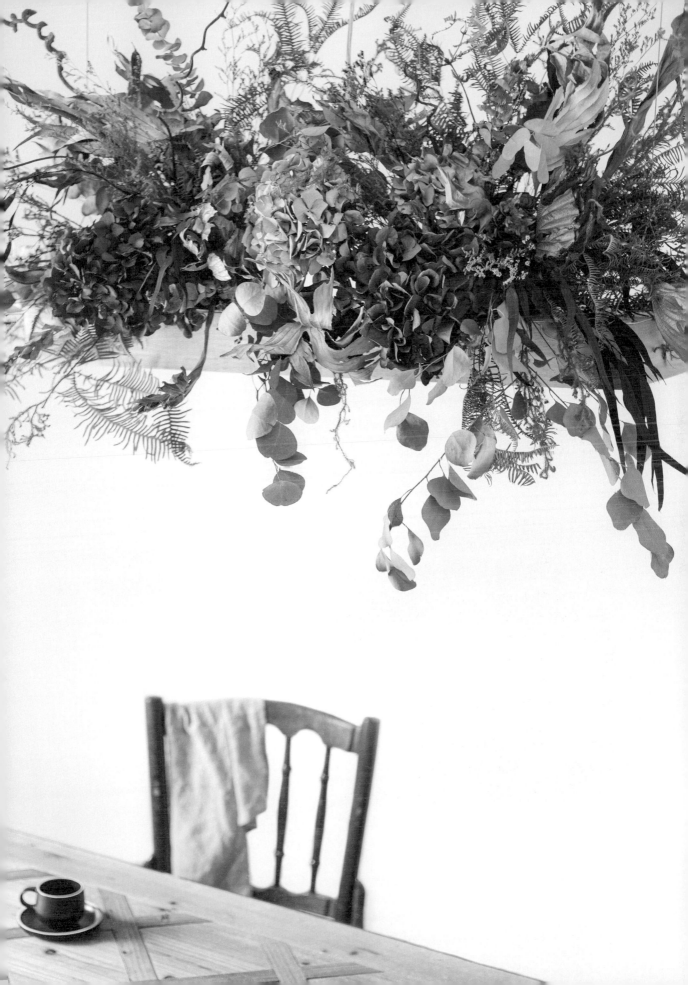

花材

乾燥大圓葉尤加利葉 ... 3 枝
乾燥圓葉尤加利葉 ... 7 枝
乾燥鹿角草 ... 2 大枝
乾燥鹿角蕨 ... 6 枝
不凋柳葉尤加利葉 ... 2 枝
乾燥繡球花（不同顏色）... 4 朵

雙扇蕨（白色）... 4 枝
雙扇蕨（金色）... 5 枝
不凋水晶花 ... 1 把
乾燥卡斯比亞 ... 1 把
乾燥芒萁 ... 3 枝
枯枝 ... 3 枝

工具

花剪
海綿
保麗龍膠

事前準備

海綿切半成兩等分，
使用保麗龍膠黏貼在
吊燈兩邊。

製作方法

01

使用乾燥大圓葉尤加
利葉，以放射狀向外
延伸的方式鋪陳。

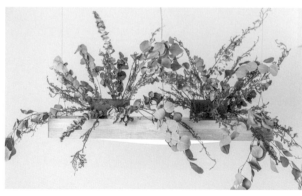

02

將乾燥圓葉尤加利葉
與乾燥鹿角草依序隨
著步驟 01 所鋪排的輪
廓，繼續以放射狀的
方向插作。

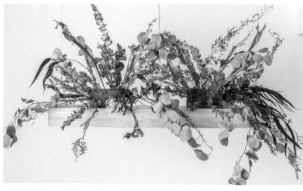

03

乾燥鹿角蕨與不凋柳
葉尤加利葉也依相同
原則插作。

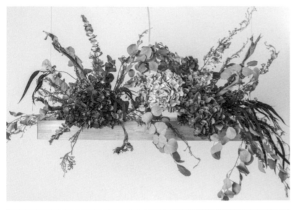

04

取不同顏色的乾燥繡球花，上下錯落地安置於作品焦點處。

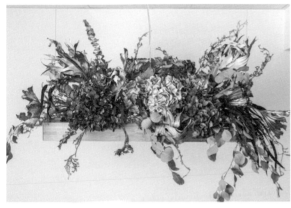

05

於作品整體空隙處補上白色與金色的雙扇蕨，添加分量感。

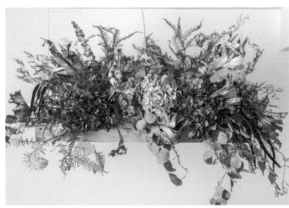

06

不凋水晶花、乾燥卡斯比亞與乾燥芒萁剪枝後，分別投入作品，讓作品更顯豐盈躍動。

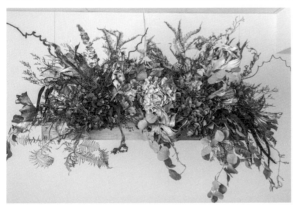

07

利用枯枝的強烈線條感，如同前面鋪陳步驟，以放射性原則為準配置，延伸作品視覺性。

面對花葉植草乾燥後難免褪色的情況時，可使用鮮花噴色劑為乾燥花材添色。噴色時建議噴嘴與材料之間約保持 10-15 公分左右的距離，讓噴色更顯上手。

雙扇蕨 ◀

似兩面破損摺扇相合的雙扇蕨，是侏儸紀前就有的植物。造型與姿態兼具，且有足夠的體積跟面積，用在布置上甚有看頭。左右圖分別為噴上白、金漆的顏色。

枯枝 ▶

枯枝為作品帶來線條與動感，少少幾枝就能顯出效果。

鹿角蕨 ◀

具鹿角般的視覺形象，用在姿態或面積的延伸與填補，極富趣味。

柳葉尤加利葉 ▶

是能為作品同時帶來面積、線條和姿態的花材，這裡使用了不凋紅色葉片，為作品增加色彩情調。

大圓葉尤加利葉 ◀

和圓葉尤加利葉相比，氣味較淡雅。除了幫作品帶來面積上的量感，葉片與枝條有輕盈的垂墜視覺，也能當作線條延伸的補允。

卡斯比亞（右上） ◀

可倒掛風乾或直接瓶插成乾燥花，每個分枝皆有滿滿小花，和滿天星作用相似，是常用來點綴或補空隙的配花。

水晶花（左下） ◀

花朵細小纖弱、花瓣透亮晶瑩，花開時呈五角形，約 7-9 朵花簇生一起。水晶花主要作為點綴花材，或是其他花飾品的主要組件。

台灣廣廈 國際出版集團
Taiwan Mansion International Group

國家圖書館出版品預行編目（CIP）資料

日常花事：當代花藝設計師的花束、桌花、花飾品！用好取得
的草木花材，豐盈生活的美好姿態 / 王楨媛著. -- 初版. -- 新北
市：蘋果屋, 2020.09
　　面；　公分.
ISBN 978-986-99335-0-6
1.花藝

971　　　　　　　　　　　　　　　　　　109010249

蘋果屋
APPLE HOUSE

日常花事

當代花藝設計師的花束、桌花、花飾品！用好取得的草木花材，豐盈生活的美好姿態

作　　　者／王楨媛	編輯中心編輯長／張秀環・編輯／許秀妃・蔡沐晨
攝　　　影／Hand in Hand Photodesign 　　　　　璞真奕睿影像	封面・內頁設計／曾詩涵 內頁排版／菩薩蠻數位文化有限公司 製版・印刷・裝訂／東豪・弼聖・秉成

行企研發中心總監／陳冠蒨	媒體公關組／陳柔返 綜合業務組／何欣穎

發　行　人／江媛珍
法 律 顧 問／第一國際法律事務所 余淑杏律師・北辰著作權事務所 蕭雄淋律師
出　　　版／蘋果屋
發　　　行／蘋果屋出版社有限公司
　　　　　　地址：新北市235中和區中山路二段359巷7號2樓
　　　　　　電話：（886）2-2225-5777・傳真：（886）2-2225-8052

代理印務・全球總經銷／知遠文化事業有限公司
　　　　　　地址：新北市222深坑區北深路三段155巷25號5樓
　　　　　　電話：（886）2-2664-8800・傳真：（886）2-2664-8801
郵 政 劃 撥／劃撥帳號：18836722
　　　　　　劃撥戶名：知遠文化事業有限公司（※單次購書金額未達1000元，請另付70元郵資。）

■出版日期：2020年09月　　■初版2刷：2021年05月
ISBN：978-986-99335-0-6